藝數摺學

**18堂從2D到3D的「摺紙數學課」，
讓幾何從抽象變具體，發現數學的實用、趣味與美**

李政憲

著

讚賞「藝數」，光大「摺學」

李國偉

中央研究院數學所兼任研究員、國立中山大學榮譽講座

《藝數摺學》這個書名起得有智慧。如果把四個字分開：藝、數、摺、學，表示內容包含藝術、數學、摺紙、教學。如果兩個字一組，就引入了兩個新名詞：「藝數」與「摺學」。「藝數」包含的範圍至少有：（1）以藝術手法展示數學內容；（2）受數學思想或成果啟發的藝術；（3）數學家創作的藝術。近年來摺紙藝術水平大幅提昇，早就超越傳統童玩的範圍。在理論研究方面涉及愈來愈多的現代數學與計算機科學，在應用方面則進軍航太、醫技、服裝、機器人多種領域，影響層面之廣闊足以構成一門新學問「摺學」。至於「藝數摺學」四字合體，正是本書作者李政憲老師用心經營的臉書社團名稱。

政憲老師有旺盛的精力、充沛的熱情，以及強烈的使命感，風塵僕僕在全國各地奔走，既輔導學生學習，也帶領教師在職進修，並且頻頻現身於各種社會科普活動，2019 年獲頒師鐸獎可謂實至名歸。政憲老師經由「藝數摺學」社團，聚集了很多願意奉獻、有行動力的老師，促成摺紙活動到處開花。「藝數摺學」社團成員已經超出九千，便是驚人的紀錄。

本書的摺紙單元能與國中數學課程對應起來，與坊間一般摺紙書旨趣略異。引導學生動手做摺紙，可以加深對於幾何的認識與理解。幾何學是人類因認識空間性質而建立的學問，傳統上都奉希臘先聖歐幾里得的《幾何原本》為圭臬。雖然《幾何原本》建立的公理方法，成為組織精確知識的楷模，但是對於大多數人而言，這套相當抽象的系統容易造成學習的障礙。而摺紙活動正能讓抽象的數學觀念具體化，而且方便學生操作把玩，有利於建立空間概念的直覺。這種直覺在解決學校考題之外，更重要的是能增強生

活的技能，以及品味空間帶來的美感。

紙隨處可得，只需動動靈巧的手，結果就千變萬化。預祝政憲老師以這本精采的《藝數摺學》為開端，持續開發與課程對應的摺紙教材，輔導大家讚賞「藝數」，並且發揚光大「摺學」。

動手摺紙、體現數學、洞察數學

林福來

國立臺灣師範大學名譽教授、國立臺灣師範大學數學教育中心

「動手做」，少；「公式、定理」，抽象，難！
年年如此，代代依然。這是多少國中生數理科的痛！

但翻轉的機會來了！
《藝數摺學》這本書，就將有感地引導我們體現數學，洞察數學！

於國中任教的師鐸獎名師李政憲，針對國中數學涉及的重要概念與定理：對稱、平行、比例、根號、因數、倍數、等比、一元二次方程式、畢氏定理、相似性質、三角形的心等等，將它們融入摺紙活動，提供讀者體現數學的機會，並享受應用數學製作藝品的喜悅！

以畢氏定理這主題為例，通常圖像式的有感教學方式有兩種，一種是畫一個正方形邊長為直角三角形的兩股和 a+b，以其四個頂點為直角頂作四個直角三角形，此時原正方形被分割成四個直角三角形及一個以斜邊 c 為邊長的正方形。配合面積關係的平方公式，可導出畢氏定理。這方式學生不會直接從圖上看到 $a^2+b^2 = c^2$。另一種方式，是在上述的原正方形第一次分割後，保留，再對原正方形作第二次分割，成兩個正方形 a^2 及 b^2 及兩個矩形 ab。比較兩次分割的圖形，根據等量公理，學生直接看見 $a^2+b^2 = c^2$。這兩種常見方式，都可用摺紙進行圖形的分割作業。但一般摺紙的作用，僅有將圖像學習轉換成操作式的動作學習，沒有功能上的延伸性。

但在《藝數摺學》這本書中設計的摺紙活動，除了同樣可以具體感受畢氏定理的不變性外，更引導讀者從一張正方形紙開始，造一個形內有四個直

角三角形，且以直角三角形斜邊為邊長的正方形。方法是在原正方形一頂點處造第一個直角三角形，並將其向內摺疊，接下來當然是要在其他三個頂點處對稱的複製三個。此時，摺紙複製問題變成了造全等三角形的數學問題，需要根據全等三角形性質來思考怎麼摺可以恰好複製，學習手、腦交錯進行。這個過程將摺紙動作與數學思考整合在一起，使得摺紙活動不僅僅是勞作，而是體現數學的「具體操作、引動思考」的有感、有想的過程。過程中，「如何摺可以複製」，先被轉換成數學問題，再根據數學定理以決定摺的動作，這就是一種「動手做、有感體現數學、洞察數學」的學習過程，後面更可奠立在此基礎上，進而發展設計出「黃金勾股收納盒」等藝術品。

各位家長、老師、同學們，跟著李政憲老師「動手摺紙、體現數學、洞察數學」，幾趟有感的學習歷程下來，可以製作很多藝術品當伴手禮，更重要的是──未來的設計家、工程師就是你！

匠心獨具之「藝數」創作

洪萬生

國立臺灣師範大學數學系退休教授／臺灣數學史教育學會理事長

在過去三十年間，摺紙從一種民俗的休閒遊藝，逐漸發展成為數學教師、數學家、摺紙達人，以及藝術家爭相投入的一種創作活動。其中，相關數學原理的提點或引入，是這個知識／實作活動最令人矚目的焦點。多年前，我就曾經指出摺紙之於數學教學，是對制式教育思維的一種衝擊與挑戰。現在，拜 108 課綱之賜，摺紙教學終於可以昂然地登堂入室了。

從「專業的」數學課綱內容來說，將摺紙活動引進正規的教學現場，當然可能對學生（乃至家長）造成一種「創造性」的「混淆」。所以產生混淆，可能是因為它不像傳統的數學課，只是些機械的、制式的解題。至於創造性呢，則是由於當我們刻意將課堂上制式的數學實作（mathematical practice）之「界線」模糊掉，亦即，只要跟數學沾得到一點關係的認知活動，我們都在所歡迎，那麼，藉由（比如說）摺紙教學，我們可以與學生分享的數學之「內涵」（譬如以落實 108 課綱精神為導向），就遠非傳統的制式內容及其教學所能望其項背了。

因此，從新課綱的素養導向來看，李政憲老師的《藝數摺學》的確是適時出現的參考用書。本書固然有許多作者的匠心獨具之「藝數」創作，然而，它不同於一般摺紙達人的著作，本書始終以實作提醒讀者：摺紙外型所以漂亮、結構所以堅固，都是因為數學原理蘊藏其中。事實上，在本書中，政憲老師就向我們 DEMO 他如何使用或展示諸如線對稱概念、畢氏定理、相似三角形概念、三角形邊角關係、立體圖形、尤（歐）拉公式、多面體對偶關係、平行四邊形、因數與倍數概念、斜率，乃至於三角形的三心等等，真是琳瑯滿目，「美」不勝收。

無論你是喜歡理解摺紙中的數學，或只是單純地喜歡好玩的摺紙，本書都是不可多得的參考讀物。我非常樂意推薦本書，希望你也會喜歡！

見證一位熱情第一線教師的成果

游森棚

國立臺灣師範大學數學系教授

我從小蒐集各國摺紙書，到現在書架上已累積數百本，對於摺紙（Origami）的廣度只能用「瞠目結舌」四個字來形容。摺紙理論、摺紙與各科學領域的關聯、摺紙與科技工業的結合，都已是學界關注的主題，國際上每年更有舉辦摺紙科學的年會。

摺紙雖只靠「一張紙，一雙手」，然而每條摺線，每一塊紙面，每個夾角，都是數學。站在數學的角度來看，最迷人的「摺」是摺紙與數學的關係。摺紙與數學的書籍坊間已經出版了不少，從簡單到深入，若干書籍也已經有中文翻譯。所以，讀者手上這本書有什麼特別呢？

首先，這本書可能是臺灣第一本「出自本土」的，結合數學與摺紙的書；第二，書中的材料不少是第一次在臺灣出版，其中更有作者自己設計的材料；最後，作者政憲老師任教於國中多年，這本書中的教案難易適中，寓教於樂，把摺紙與中學數學中許多題材無形融入其中，是不可多得的資料。

政憲老師這幾年已然成為國內知名的摺紙教師，從南到北在各地常看到他演講的身影，網路上的群組也吸引了不少忠實粉絲。多年前，他對摺紙的熱情就已經強到自己找廠商印製特殊的紙，經過這些年來的持續精進，更吸收了大量來自中國、日本與歐美的相關摺紙材料，結合自己的心得，設計出一套又一套獨特而新穎的教案。他努力結合摺紙與數學，傳教士般的熱情令我嘆服。

書中有一些作品屬於「模組摺紙」（Modular Origami）的範疇，亦即用

一些相同的小單位拼成漂亮的成品。如第八章用撲克牌做出截半立方體，第九章的平行八角星等，模組摺紙把單獨的散片聚在一起，幻化出神奇的成果。這與合唱一樣，多個單獨的聲音合在一起可以成為天籟。特別這樣提是有道理的，因為我與政憲老師的相識與數學完全無關──他是我擔任師大合唱團指揮時的男高音團員！

時值十二年國教施行的當口，課綱讓第一線教師有非常大的發揮空間。我相信這本書的出版，可以提供第一線數學教師一些可以實地操作、而且效果奇佳的補充材料。欣見這本書的出版，見證一位熱情的第一線教師的成果，也更期待下一本書！

感受摺紙專家的熱情

賴以威

臺師大電機系助理教授、數感實驗室創辦人、臉譜「數感書系」特約主編

曾有人說過,對創作者來說最大的肯定,就是他「偷走」了某個詞。當你講到那個詞時,你會想到的不只是詞原本的意義,還會立刻想起某個人。例如說到魔法,你可能會想到 J.K. 羅琳,說到白鴿會想到吳宇森。在臺灣,至少在臺灣教育界,說到「摺紙」,我們會立刻想到李政憲老師(另一位也會浮現在腦海的是師大附中的彭良禎老師)。

我跟政憲老師是在某一次科教館的活動中見面,在那之前我早就聽聞他結合摺紙與數學的種種事蹟。我是個手上功夫很拙劣的人,很早就放棄美術,有時候還會用電玩裡面,每個人都會有固定點數的想法來安慰自己,我一定是把點數都放在學科上了,所以美術才會這麼差勁啊。政憲老師粉碎了我這個自我安慰的說法。他同時精通藝術與數學。那次見面時,我排在他的下一場活動,我提早到場,只見全場反應熱絡,大家像在上美勞課,可是政憲老師口中說出來的又都是數學名詞。走近一瞧,多數同學都能按照老師的引導,摺出精巧的作品。事隔很久我聽到另一句名言:

數學是要讓一般人,也能做到天才才能做的事。

當然摺紙距離所謂的天才還很遙遠,可是你會發現,政憲老師正是運用數學精準描述的特質,讓每一位學生都能摺出他設定的作品,恰恰落實了剛剛那句格言。

這本書收錄了很多政憲老師自創、或是與他人合作共創的摺紙作品,對老師來說「摺紙教案」或許更精準些,因為每一篇文章裡都有豐富的教學引

導。我覺得這是另一個了不起的地方，我自己寫作，深感創作是一件不容易的事情；要創作出有創意的作品，那更需要相當程度的投入；要持續創作出有創意的作品，是職業級的專家才能達到。政憲老師在數學摺紙教育這個領域，就是職業級的專家。他產出質量俱佳的摺紙作品。更了不起的是，他帶著他的熱情，四處演講、舉辦工作坊。我們舉辦兩屆的數感嘉年華，你都可以看到政憲老師的攤位，永遠是最熱鬧的區域之一，政憲老師爽朗的聲音從一群大朋友、小朋友中間傳出來。如果你曾參加過政憲老師的研習，那你讀這本書時，或許會彷彿聽見政憲老師的聲音；如果你還沒參加過，那更該趕快打開這本書，體驗一下這位讓「摺紙」在台灣教育界成為顯學的重要推手的專業、熱情與魅力。

用摺紙玩數學，用數學玩摺紙

賴禎祥

臺灣紙藝大師、2016 年奇美博物館「紙上奇蹟」全球特展唯一獲邀臺灣藝術家

承蒙李政憲老師的厚愛，為《藝數摺學》一書撰寫推薦文，深感榮幸。李老師對數學摺紙不遺餘力，結合數學老師共備資訊，組成「藝數摺學」社團，現在人數已達九千多人，可喜可賀。今年又榮獲教師界之最高榮譽「師鐸獎」，實在是實至名歸，讓人尊敬的一位老師。

李老師的《藝數摺學》一書內容豐富，讓讀者同時體驗摺紙與數學的樂趣，也是所有數學老師課堂上必備的指標之書，讓數學老師與學生互動有所依據，實在是感恩之舉。在摺紙過程中教數學，使得學生對數學產生更高的興趣，上課也比較活潑生動，何樂而不為？

其實一張標準且等距的正方形紙張就是一把尺，它具備了對邊、對角、對數、對稱、等差、等比、等腰、等距的對等關係，能做出三角函數的任一形狀，圓規能夠畫出的圖形，也可以用正方形紙張來證明。摺紙真是一門不用筆不用尺的數學科目，說不完也研不盡。

就讓我們跟著李老師，一起用摺紙來玩數學，用數學來玩摺紙！

自序

從事教學工作二十餘年，為了推廣近年所實作過的摺紙課程，筆者於四年前成立了「藝數摺學」Facebook 公開社團，迄今社團成員近萬人，也不定期分享課程辦理活動，讓更多人理解摺紙與數學、藝術如何結合。此次應師大賴以威教授推薦與臉譜出版社的邀約，花了近兩年的時間，把近十年來實作過的摺紙課程，寫成六個主題、十八個單元的文章供各位讀者實作。每個單元視內容多寡可實作一至兩節課，從七年級的對稱與三視圖，八年級的勾股定理、黃金比例、平面圖形、平行，到九年級的相似、立體圖形與內心等基礎知識及其延伸概念，網羅了七年級到九年級相關的數學內容。

若您的身分為國中生，建議可以搭配各單元所提到的先備知識製作相關作品，並跟著書裡的提問思考相關內容；若您的數學程度在高中以上，則可挑選您所喜歡的作品開始做起，並複習相關的數學概念，再來進行實作理解相關的幾何概念（各單元的一開始都有提及，建議從平面作品開始摺起多半比較容易）；若您的身分是教師，則可考慮要在教學前或教學後進行實作，做為引起動機、概念應用或延伸討論，並視單元屬性決定要用於正課中或彈性課程（含社團與輔導課）進行操作，相信對於您的教學將會事半功倍。若您要教學的對象是國小（建議三年級以上的手作能力較佳），則不妨帶著他先完成作品，一起欣賞數學作品的美，待適當時機再來提相關的知識內容，也算是另一種替孩子打下數學基礎的方式。

底下分別針對各主題簡介內容，讓各位讀者更容易上手：

● 主題一「鑲嵌與對稱」

在主題一中，我們將先認識山谷線等摺紙符號，學習摺製「鑲嵌作品」，並進一步透過對稱的數學概念，進行作品的理解與設計。接著利用名片紙

摺製組裝立方體，學習新課綱新增的「三視圖」單元，再透過手作坊的內外翻摺紙環作品，了解翻動作品方式與對稱的關聯性，讓我們在實作中看到數學之用。

● 主題二「勾股定理」

主題二裡，我們會利用摺紙來學中學數學中最重要的畢氏定理，接著再進一步摺製可收納與堆疊的「勾股收納盒」，並理解如何在色紙上摺出黃金比例，製作正方體的盒子，在作品上看到數學之美。

● 主題三「四面體、八面體到截半立方體」

主題三裡，我將帶各位讀者探索會考考過的摺紙試題與特殊三角形的邊長關係為何？正四面體與正八面體摺法有何關聯？兩者體積的比例關係如何計算？又如何能填充空間？接著進一步理解正四面體、正方體的切割，並以四張撲克牌完成卡接截半立方體的作品，從數學出發，看見如何以摺紙漂亮解決考題中的疑惑。

● 主題四「平行八角星」

你知道如何利用平行的概念，完成一個動感的摺紙作品「平行八角星」嗎？而這個作品又能怎麼能從平面變為立體，再結合數學魔術，讓人眼睛為之一亮？不妨就從這個主題開始吧！

● 主題五「影印紙的立體應用」

延續主題三的立體作品，我們用日常生活中的影印紙，可以完成哪些令人感到神奇的作品？還有哪些不同的結合方式與變化呢？在新課綱強調素養導向的課程下，如何用已知的數學知識來解決問題？這個主題提供了三個絕佳的例子！

● 主題六「相似與內心」

讓我們再回到課本中的知識內容吧！在完成主題五手作坊的「等腰三角形貝殼螺線」作品後，我們將其一般化，從「百轉千摺」作品中看見中學數學所學的母子相似性質。接著，我們將以色紙完成日常生活常見的三角板，並讓三角形內心在摺紙作品巧妙出現，還可以進一步設計屬於自己獨一無二的三角板作品，讓我們知道數學原來這麼有用！

本書動員了十來位現職教師協助審稿，並邀請十二位在數學教育與摺紙推動上不遺餘力的老師們協助推薦（請容許我於書末再致謝），然因倉促付梓，仍不免會有訛誤待修，還請各位讀者不吝指教。對於想研究摺紙數學相關知識的朋友們，願此書可以成為一塊入門磚，帶著各位理解摺紙數學與幾何知識能如何完美結合，並有系統的學習。而在完整實作並理解本書內容後，相信您一定能感受到摺紙與數學、藝術及生活確實是息息相關的，也對「藝數摺學」社團的宗旨更加認同。若各位讀者在閱讀後有興趣討論書中內容，或進一步研究其他數學摺紙作品，歡迎加入「藝數摺學」社團，讓我們一起達到「以藝為表，以數為本，以摺為始，以學為終」的目的吧！

新北市林口國中 / 國教數學輔導團 / 交大 AMA 團隊
李政憲

歡迎加入「藝數摺學」
Facebook 社團

基本的摺紙記號

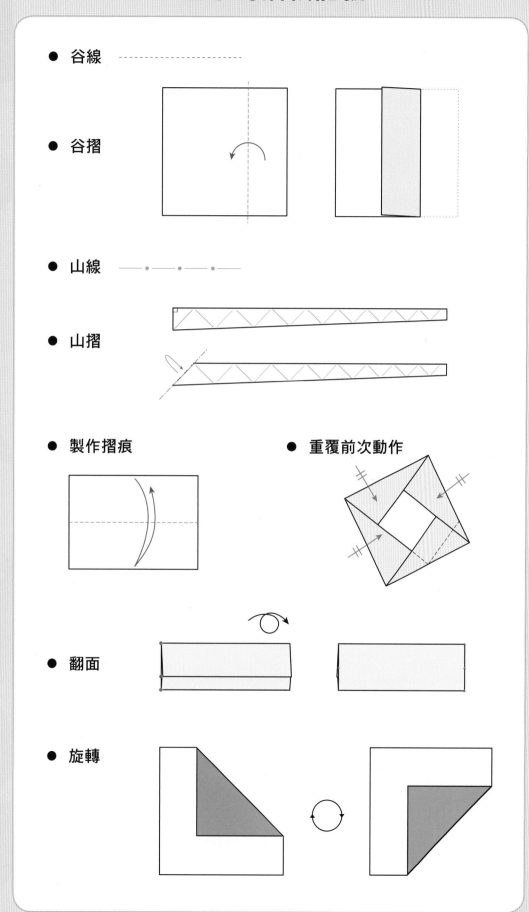

- 谷線
- 谷摺
- 山線
- 山摺
- 製作摺痕
- 重覆前次動作
- 翻面
- 旋轉

目次

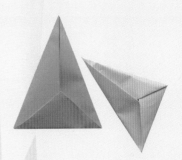

主題一

鑲嵌與對稱

摺紙數學初體驗

從鑲嵌摺紙談對稱的應用

> 對應課程：七年級「線對稱」
>
> 需要材料：色紙

從「線對稱」進入數學摺紙的世界！

歡迎各位進入摺紙數學的世界！接下來，我們就要開始動手摺紙，並從中發掘數學的趣味了，同學們是不是很期待呢？在摺紙數學的第一堂課，我想先帶各位從摺紙與數學最有關的「線對稱」看起，從它的應用開始，一起探索摺紙數學的奧祕吧！

在正式進入摺紙之前，讓我們先喚起從前學過「對稱軸」的記憶，如果你還沒聽過對稱軸是什麼，也完全不用擔心，因為對稱軸的概念非常直觀，相信大家一定一學就會。

當我們提到「對稱」時，通常指的就是「左右對稱」，像是蝴蝶、飛機、桌子、椅子、電視等等；許多生物的構造也是左右對稱，例如螞蟻、魚、狗與我們人類，仔細觀察我們四周就會發現「對稱」的現象無所不在（圖1）。現在，就讓我們從平面圖形的「線對稱」仔細看看對稱的定義是什麼。

<p style="text-align:center">圖 1</p>

當一個平面圖形沿著某一條線對摺之後可以完全重合，這條線就是所謂的「對稱軸」，而此圖形就稱為「**線對稱圖形**」。如圖 2 就是幾個線對稱圖形，其中的虛線就是各個圖形的對稱軸。仔細看看對稱軸的兩側，就可以發現圖形上的任意一點，在對稱軸的另一側都有對應的另一點，這兩點到對稱軸的垂直距離一定相等，這也是判斷一個圖形究竟是否屬於線對稱圖形的好方法。另外，一個平面圖形不一定只能有一條對稱軸，例如圖 2 的長方形就有兩條對稱軸，而正方形有四條，大家不妨想一想圓形究竟有幾條對稱軸？

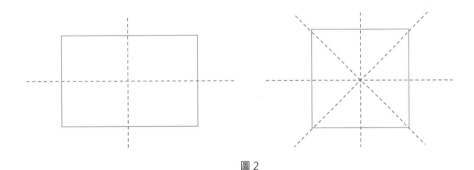

<p style="text-align:center">圖 2</p>

再以底下的圖 3 為例，我們可以透過沿著 \overline{AH} 對摺，使得圖形的左右兩側完全重合，因此這個圖形就是一個線對稱圖形，而 \overline{AH} 就稱為這個圖形的對稱軸。接著，如果我們將所有「**對應點**」，也就是對摺後會重合的點標示出來，如圖 4 中的 B ～ G 與 B' ～ G'，則明顯可以看出此對稱軸會垂直平分這些對應點的連線，因此，我們也稱 \overline{AH} 是 $\overline{BB'}$、$\overline{CC'}$、$\overline{DD'}$、$\overline{EE'}$、$\overline{FF'}$ 與 $\overline{GG'}$ 的「垂直平分線」或「**中垂線**」。

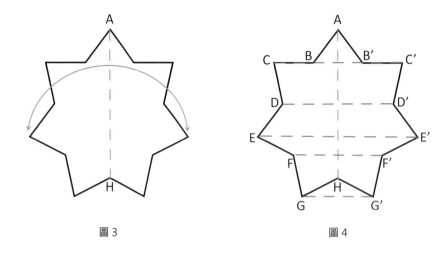

圖 3　　　　　　　　　　　　　圖 4

從「鑲嵌摺紙」來玩線對稱

在我看過的數學摺紙中，能夠看到最多線對稱應用的，就是「鑲嵌摺紙」了。什麼是「鑲嵌摺紙」呢？國內摺紙達人蘇卓英女士，曾經對於「鑲嵌摺紙」做了這樣的定義：「以正三角形、正方形、長方形、菱形、五邊形、六邊形、八邊形，以規則和近似規則的方式，重覆連續摺出規律的平面多邊形，甚至以 3D 呈現，摺出不同的圖案。」例如下面這兩張照片中的摺紙作品，就可以說是鑲嵌摺紙【註一】。

圖 5

圖 6

圖 5 明顯可以看出是由大大小小不同的正方形所拼接而成，而圖 6 則是由正三角形拼接而成，而且我們都可以找到兩個作品的最小單位元素（圖 7～8），以這個最小單位元素複製後填滿整個平面，這就是所謂的「鑲嵌摺紙」。

李老師小聲說：「請各位不妨思考一下，右圖中的對稱軸總共應該有幾條呢？」

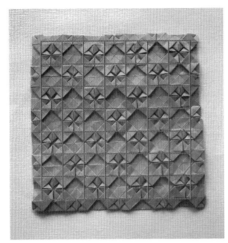
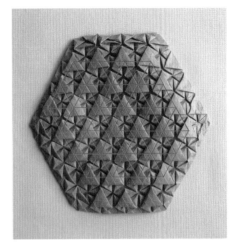

圖 7　　　　　　　　　　　　圖 8

從這兩個成品可以發現，要完成一個複雜的鑲嵌作品，十分需要精準度與耐心，也很難從無到有發想摺製出來。不過正因其可以找到最小單位，我們可以用這個特性，搭配國小與國中所學到的線對稱概念，來試試一個比較簡單的「川崎螺旋」鑲嵌作品【註二】。

摺出「川崎螺旋」鑲嵌

在正式摺製作品之前，由於大家可能是第一次接觸摺紙，為了方便等一下的討論，讓我先簡單和各位說明，接下來我將會以虛線（或稱谷線）-------- 表示谷摺（顧名思義也就是摺完後會呈現下凹的谷型），而以交錯的點和線段組成的點虛線（或稱山線）——·—·—— 表示山摺（也就是摺完後會呈現上凸的山型），並會以單向或雙向箭頭表示摺紙的動作是否需

要返回。這是目前世界通用的「吉澤章 - 蘭德列特圖解摺紙記號系統」的一部分，這個系統告訴我們可以透過摺紙符號，表示摺紙動作完成時所產生的摺痕，本書會用到的所有符號可以翻到最前面的摺紙記號表確認，也可以上維基百科查詢完整的「吉澤章 - 蘭德列特圖解摺紙記號系統」。

那接下來就讓我們開始進入作品的摺製！

首先請各位準備一張色紙，將其彩色面朝上，並摺製或繪製 4×4 等距的方格如圖 9，接下來請按照圖 10 的方式先摺製中央的正方形（山線），並調整中央正方形四個頂點旁山線與谷線的位置（其餘等分線不摺製）如圖 11，接著如圖 12 順時針旋轉收納至圖 13 完成作品，翻面可得圖 14。

圖 9

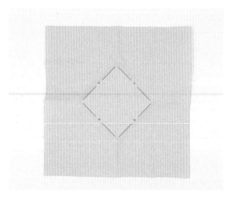

圖 10

圖 11

圖 12

藝數摺學

<table>
<tr><td>圖 13</td><td>圖 14</td></tr>
</table>

怎麼樣，很神奇吧！一張平面的色紙，瞬間被我們摺成一個簡單的摺紙作品了。摺好後，請各位不妨接著想底下的兩個問題：完成後的作品所占的面積是原色紙的幾分之幾？中間可收納物品的空間（如圖 15 紅框處）又占了原色紙的幾分之幾呢？

<table>
<tr><td>圖 15</td><td>圖 16</td></tr>
</table>

若我們將圖 13 的作品與原來摺為 4×4 的色紙重疊放置如圖 16，明顯可以看出圖 13 的作品恰為 2×2 的正方形，亦即面積為原色紙的 1/4，而可收納物品的空間則是將 2×2 的正方形各切為一半，面積占了原色紙的 1/8（共四個半格 = 兩格）。

「川崎螺旋」鑲嵌和對稱的關聯

摺出了「川崎螺旋」後，大家應該很好奇，那它與對稱又有什麼關係？圖 16 是我們拿了半張色紙先摺製為 8×4 個方格，接著再摺出兩個川崎螺旋連結在一起的效果，請各位仔細瞧瞧，有沒有什麼特別的地方？如果沒有感覺的話，我們將這兩個川崎螺旋的作品打開，觀察圖 17 的原始摺痕，相信很容易就看出來了。沒錯！我們的摺痕與作品恰為線對稱圖形：右半部的摺痕恰為左半部摺痕的對稱圖形。

李老師小聲說：
「若各位無法一次完成兩個螺旋，建議可以順時針與逆時針螺旋各摺製一個，再以膠帶貼合觀察。」

圖 16

圖 17

只是這個作品的左半邊與我們一開始摺製的作品摺痕相同，右半邊的摺痕卻不太一樣，是否摺法會相同呢？為了解釋這個問題，請各位不妨將一開始摺製作品的色紙翻面，將所有的山線與谷線互換（亦即山線調整為谷線，而谷線調整為山線）如圖 19，再試著收納一次如圖 20，不曉得你有沒有感受到兩者的差異性？

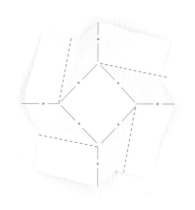

圖 19

圖 20

藝數摺學

是的，我們原來的摺法是以順時針收合成作品，後來翻面後的摺製方式，我們改以逆時針收合，所以若我們要製作兩個併排的川崎螺旋作品，必須先以對稱方式摺出所有摺痕，再各以順時針與逆時針將所有摺痕收合。

接下來是個挑戰的時刻了！若我們可以用這個方式摺出兩個左右併排的作品，那是否可以仿照這個概念摺製上下併排的作品，更進一步將四個川崎螺旋的作品摺在同一張紙上呢（如圖 21）？摺痕又要怎麼安排呢？在此請各位不妨可以在底下的 8×8 方格中（如圖 22，可自行影印後繪製）先畫出你想像中四個川崎螺旋作品的摺痕（請記得以不同顏色或樣式標示山谷線）後再進行摺製。祝大家摺得順利！

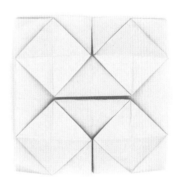

圖 21

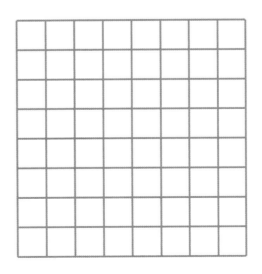

李老師小聲說：
「若摺不出來，可參考附件所提供的解答或直接摺製附件試試！」

圖 22

在完成四個川崎螺旋的作品後，不曉得你有沒有感受到一點摺製鑲嵌作品
所需要的精準度與耐心了呢？更進階的挑戰還有 3×3 ＝ 9 個或 4×4 ＝
16 個川崎螺旋的作品等著你（如圖 23），歡迎有興趣的你接著挑戰！

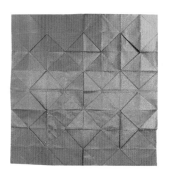

圖 23

川崎螺旋變化與前川定理

在完成了一個到四個（或十六個？）的川崎螺旋之後，接下來我們來談談
延伸的川崎螺旋作品吧。請各位先將圖 13 的完成作品攤開觀察其摺痕如圖
24，根據之前的討論，我們可以得知目前的正中央的正方形，其四邊皆為山
線，此外，也可以調整正中央的正方形，讓其四邊皆為谷線（如圖 25）。

圖 24

圖 25

接下來我們還想進一步探討的是，難道中間的正方形的四邊只能都是山線
或是谷線嗎？

其實並不然：我們可以將圖 24 中間正方形四邊的其中一條山線改為谷線，並試著調整其四周的其他線條如圖 26，使得這個作品可以壓平摺製如圖 27，這也就是「川崎螺旋」的其中一種變形了！

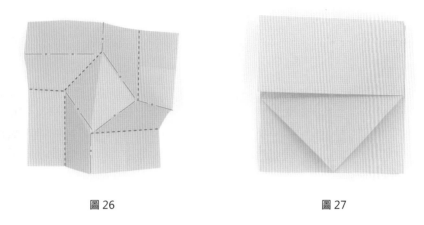

圖 26 圖 27

那除了這三種形式，是否還有其他種川崎螺旋作品呢？既然我們可以將一條山線改為谷線，那是否可以將兩條山線改為谷線呢？為了方便待會的討論，我們以英文字母 M 代表山線（mountain fold），V 代表谷線（valley fold），於是我們剛剛完成的圖 24 中央的正方形的四邊摺痕為 MMMM，圖 25 中央的正方形 4 邊摺痕為 VVVV，而圖 26 則為 MMMV。

接著，我們可以再調整山谷線的配置成為 MMVV，如圖 28，並完成作品如圖 29；也可以再進一步改變排列方式，將山谷線位置調整為 MVMV 如圖 30，完成作品如圖 31。

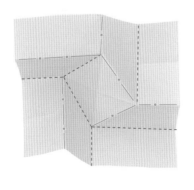

圖 28 圖 29

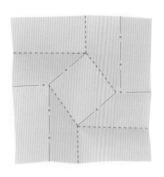

圖 30　　　　　　　　　　　　　　　圖 31

至此，我們就完成了所有配置的可能性了！你可能會想：「咦？不是還會有 MVVV（一條山線三條谷線）嗎？」其實因為我們剛剛討論的 VVVV 就是 MMMM 的背面，所以 MVVV 其實也就是 MMMV 的背面，只是順時針與逆時針旋轉方向不同而已。

當然，完成的這些作品，我們還可以進一步將不同結果的川崎鑲嵌摺在同一張圖形上，如圖 32 至圖 35，這些作品也都應用了對稱原理，是不是很有趣呢？

李老師小聲說：「有興趣的讀者不妨挑戰一下將四種不同的川崎螺旋摺製在同一個作品上，會更有成就感！」

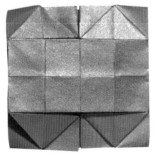

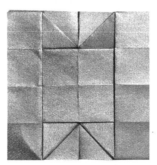

圖 32　　　　　　　　　　　　　　　圖 33

圖 34　　　　　　　　　　　　　　　圖 35

不曉得你在摺製這幾個作品的同時，有沒有覺得在決定中間正方形的四邊是山線或是谷線後，周遭其他摺痕是山線或谷線反而才是困擾你的地方？所謂「工欲善其事，必先利其器」，最後，我們來認識一個有用的定理——「前川定理」（Maekawa's Theorem），協助你判斷要怎麼決定旁邊摺痕是山線或谷線。

根據日本的摺紙大師前川淳所提出的這個「前川定理」：若我們摺出一個作品是可壓平的，則其單點（即摺痕交會點）四周的摺痕裡，山線與谷線數目會恰好相差 2（也就是山線比谷線多兩條或谷線比山線多兩條）。由於川崎螺旋與鑲嵌作品都是可壓平的作品，所以也符合這個定理。

本章最後，我們以底下兩張圖片作說明。圖 36 為 MMMM 展開圖中四個交會點的示意圖，明顯可以看出每個交會點都是三條山線與一條谷線，所以山線數 - 谷線數 =3-1=2；而圖 37 則為 MMVV 展開圖，明顯看出四個交會點中有兩個的山線比谷線多兩條，而另外兩點的谷線比山線多兩條。所以我們可以應用這個定理，加上對稱的原理，嘗試完成其他種類的川崎螺旋或鑲嵌作品，就會更有效率囉！

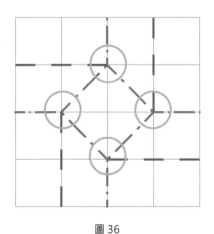

圖 36

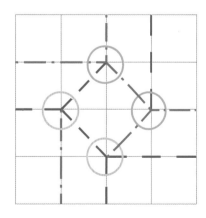

圖 37

我們這個單元從鑲嵌與對稱的數學概念開始介紹起，接著透過簡單的「川崎螺旋」作品介紹山線、谷線符號，以及對稱概念如何應用於鑲嵌摺紙的原理。接著我們進一步討論了可以如何改變山谷線的位置，並應用「前川定理」協助我們完成各種不同川崎螺旋與鑲嵌作品。這堂結合了藝術美感的摺紙數學課，希望大家都摺得愉快、摺得享受！

註解 ————————————————————

註一： 文字與圖片內容引自蘇卓英老師個人網頁（http://eaglesorigami.blogspot.com/2010/01/origami-tessellations.html），有興趣深入探討的朋友不妨逕至蘇老師的部落格研究，或是參考國外摺紙網站「Origami USA」（https://tinyurl.com/y3pbakyj）

蘇卓英老師部落格

Origami USA

註二： 2016 年台灣奇美博物館辦理「紙上奇蹟」全球摺紙藝術與科學展覽時，也同時邀請了許多摺紙與摺紙數學界的大師來台分享，其中來自美國 NASA 的 ROBERT J. LANG 也帶來了不少有趣的摺紙數學內容與國人共享，其中有一份關於「Square Twist」的參考資料，此處介紹的這個課程就收錄在裡頭，不只值得初學摺紙的朋友們參考，也值得想進階研究的朋友們挑戰，同時理解對稱概念與摺紙關聯性。此課程由上海復旦大學常文武博士帶領著「藝數摺學」社團中的群組老師們一起於線上共備，並發佈共備筆記於社團，在此一併致謝。
另外「川崎螺旋」名詞的由來，主要參考國外 Origami USA 網站 the base of Kawasaki Rose 的說明：https://origamiusa.org/，亦可將 twist fold 直譯為「旋轉螺旋摺」（相關資料由鳳山高中連崇馨老師提供）。

第 二 章

用名片紙摺出正立方體

兼談「三視圖」和對稱

對應課程：七年級「三視圖」、九年級「生活中的立體圖形」

需要材料：名片紙（長寬比例約 1.6：1，建議有四種顏色）、色紙

增加你的立體空間感的「三視圖」！

在十二年國教的 108 新課綱上路後，數學課中多了一個「三視圖」的概念，這個三視圖，不只能夠增進同學們的立體空間感，也和時下正夯的 3D 列印等新科技作結合。什麼是三視圖呢？三視圖指的是將一個立體圖形，從前、後、左、右與上、下六個面，解構它從不同方向所看到的形狀，並以平面的方式呈現。以圖 1 為例，我們可以從六個方向看到不同的形狀，這也就是圖 2 中六個方向的「視圖」。

圖1　　　　　　　　　　　　　　　　圖2

仔細觀察圖 2，你會發現上下兩個視圖是對稱的，而前、後與左、右視圖是相同的。難道所有的立體圖形的對向視圖不是對稱就是相同的嗎？另外，既然有六個面，為什麼叫做「三視圖」呢？這些疑惑，就讓我們用隨手可得的名片紙，實際做出一個圖 1 中的立體連方塊來觀察解惑吧！

用名片紙摺出立體連方塊！

要怎麼用名片紙做出立體連方塊呢？讓我們先從做出一個立體方塊開始吧！請你拿起兩張符合一般名片紙比例的名片（一般的名片紙長寬比大約是 1.6：1 左右【註一】），將它們以上層直向、下層橫向的方式疊合出一個正方形（如圖 3）。

李老師小聲說：「這個正方形同時也一定會是這個長方形中最大的正方形，為什麼呢？請自己思考看看後再看【註 2】的答案。」

圖 3

接下來，將直向的名片紙水平向右移動一些（如圖 4），使得重疊部分兩側多出來的部分寬度差不多，再將多出來的部分往上摺（如圖 5）。接著翻面，將另一張名片沿垂直方向移動，同樣將兩側多餘的部分調整至等長，並往上摺製出一組互扣的正方形（如圖 6）。請用同樣的方法，製作出共三組的互扣正方形（如圖 7）。

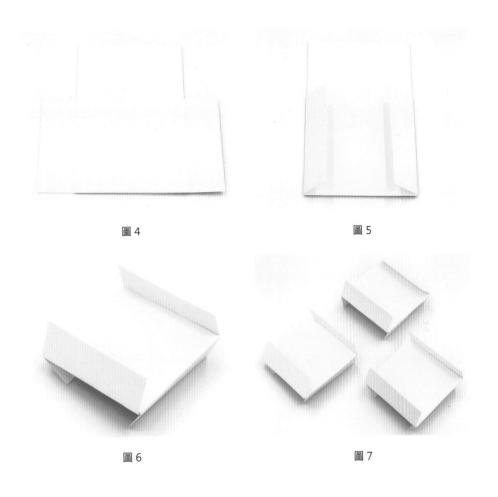

圖4　　　　　　　　　　　　　圖5

圖6　　　　　　　　　　　　　圖7

接著我們要將這六張正方形拼組為一個正立方體。首先將六張互扣的名片紙拆開，將其中一張放置桌面，並將另一張名片紙與第一張名片紙方向垂直擺放（如圖8），再將第三張名片紙與這兩張名片紙互卡（如圖9），至此請你確認每張名片紙兩側的長方形，是否都卡在另外兩張正方形的外側。

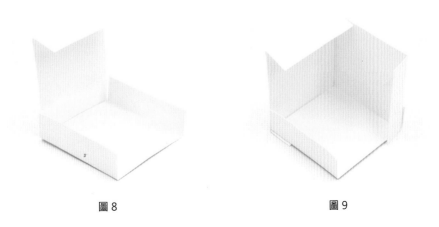

圖8　　　　　　　　　　　　　圖9

想像我們目前搭組的三張名片紙分屬一個正立方體的下方、右方與後方三個面，接下來請將前方、左方與上方分別搭建一張名片紙，使得前後、左右與上下分別對稱，即可完成一個正立方體（如圖 10）。記得同樣要注意每張名片紙兩側的長方形是否都卡在外側。【註三】

由於我們要完成的是三個方塊的連接，所以接下來請各位再辛苦一點，繼續摺製兩個同樣的方塊如圖 11，摺好後就可以進行方塊的連接囉！

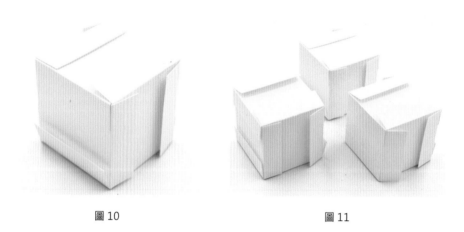

圖 10　　　　　　　　　　　　圖 11

要怎麼將兩個方塊連接起來呢？首先，將兩個方塊以同樣方式擺放（如圖 12），接著將其中一顆旋轉九十度（如圖 13），再將兩個方塊多出來的長方形部份互扣，就完成兩個方塊的連接了（圖 14）。然後，用同樣的方式，我們可以將第三個方塊與前兩個方塊的組合連接（如圖 15），於是我們不用膠水與膠帶，就完成了以三個方塊所組成的立體連方塊囉！

圖 12　　　　　　　　　　　　圖 13

李老師小聲說：「如果有需要理解或複習對稱概念的讀者，可參考前一章〈摺紙數學初體驗——從鑲嵌摺紙談對稱的應用〉的內容。」

| 圖 14 | 圖 15 |

李老師小聲說：
「建議先從相連方塊的內側 L 型部份先做扣接，再逐步扣接外側，比較容易完成且美觀。」

但做好了連方塊之後，你可能會覺得這個作品有點鬆鬆的，容易散開。沒關係，讓我們再為它加工一下！請準備三種不同顏色的名片紙，先以之前摺製正立方體六個面的方式分別摺出六張、四張與四張（如圖 16），再將摺完的名片紙於三連方每個表面的外側和長方形扣接（如圖 17）。 在扣接時，可以讓上下兩面、左右兩側與前後兩側使用同一種顏色的名片紙，就正式完成這個三連方了（如圖 18）。你會發現成品加了外側名片紙後，明顯要比之前穩固許多。

圖 16

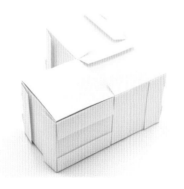

圖 17

圖 18

「三視圖」和對稱有什麼關係呢？

完成後的作品，我們不妨想想其與對稱性的關係：除了剛剛我們製作作品時，應用了對稱的原理以外，我們用了三種顏色的名片紙做為其表面，也恰巧符合三視圖的概念：從上、下看的時候顏色相同，圖形對稱；左、右與前、後看的時候顏色相同外，圖形完全相同──想想看，全等不也是種對稱的概念應用嗎？由於這六個方向的視圖都是由正方形結構所組成，不是兩兩對稱就是兩兩全等，所以我們只需其中三個方向的視圖就能完整描述我們的作品，而其實多數由正立方體組成的立體圖形透過「正面、側面、上面」三個方向的視圖，就可以表示出它的形狀及尺寸，這也就是叫做「三」視圖的原因。此外，我們內部用到的同色名片紙，所完成的是這個連方塊的體積部份，外部扣接的三色名片紙，所完成的恰是這個連方塊的表面積。

李老師小聲說：「若正立方體的數量較多或非正立方體所組成的立體圖形，則前後的輪廓圖雖然相同，中間的線條則未必會對稱。」

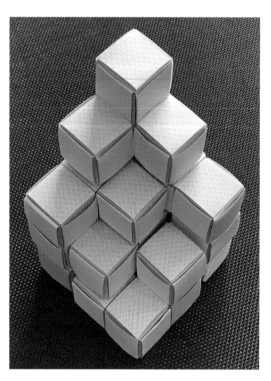

圖19

有了這些概念以後，我們還可以接著製作更多的連方塊當作積木來堆疊（如圖19），設計製作出更有趣的立體作品，不妨發揮自己的想像力玩玩看囉！

色紙摺製哥倫布方塊與堆疊

事實上，使用名片紙扣接完成正方體的概念應用十分廣泛，著名的摺紙大師 David Mitchell 有個用色紙摺製的作品「哥倫布方塊」（Columbus Cubes）和上面作品的概念相通，也將這個作品的摺法作了延伸應用，讓我們進一步來試試吧！【註四】

首先，請拿出六張大小相同的色紙，為了方便觀察並和這個單元「三視圖」的概念相呼應，這裡用了三種不同顏色的色紙做示範，但讀者可以自行調整為自己想要呈現的作品顏色。首先，摺出正方形色紙的四邊中點，並將左右兩邊摺至上下邊的中點（如圖 20），此時我們的色紙長寬比為 2：1。接著，將上下兩邊摺至一開始做記號的中點（如圖 21），此時我們的色紙已縮小為一個邊長為原色紙邊長二分之一的正方形。

圖 20

圖 21

接著請用同樣的方式同樣完成其他五張色紙，就可以仿照前面摺名片紙的方式拼組出正立方體（如圖 22）。有趣的是，因為這個正方形兩側多出的長方形寬度較之前的名片紙大，所以我們如果將兩側的長方形改為插入正立方體內側（如圖 23），這個正立方體基本上仍是穩固的（如圖 24）。

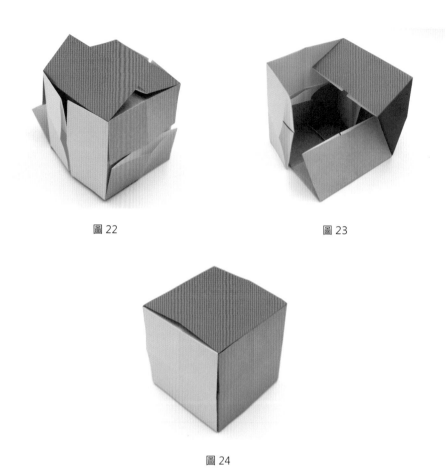

圖 22　　　　　　　　　　　　　　圖 23

圖 24

接著我們要開始做變化囉！將六張色紙拆解後，將其中的三張摺成正方形後，將右上角摺至正中央（如圖 25），再拉開調整摺痕（如圖 26），接著壓平（如圖 27）。其他兩張也按同樣方式摺製，於是我們就有了三張基本型與三張變化型的色紙（如圖 28）。

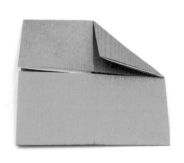

圖 25　　　　　　　　　　　　　　圖 26

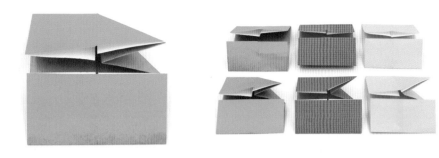

<div style="text-align:center">圖 27 圖 28</div>

接著將三張壓平為梯形的色紙攤開，按照圖 29 至圖 31 的方式，依序將三張互扣於正方體內側，再將剩下三張維持正方形的色紙如前面步驟拼組完成正方體（注意每張色紙兩側多出來的長方形會插入正方形內部），即可完成如圖 32 有一個邊角內凹的方塊，這就是所謂的「哥倫布方塊」了。

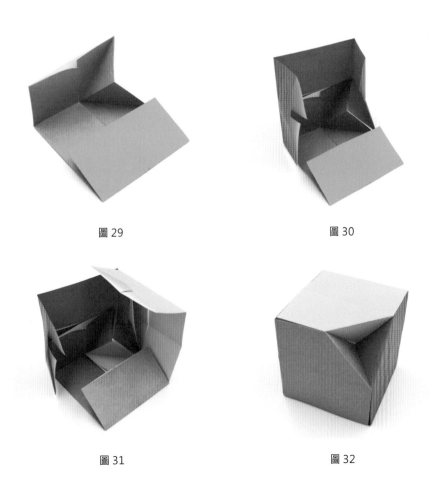

<div style="text-align:center">圖 29 圖 30</div>

<div style="text-align:center">圖 31 圖 32</div>

哥倫布方塊有什麼特性呢？根據我們摺製過程製造出來的邊長與角度，可以得知內凹的部分是個底部為正三角形、側面為等腰直角三角形的三角錐，根據這個特性，我們可以將內陷的一面朝下擺放，再多做幾個同樣的哥倫布方塊，與第一個作品向上堆疊出哥倫布方塊延伸作品（如圖 33）。可以挑戰看看你可以堆多高，甚至用五個哥倫布方塊繞成一圈堆成環狀（如圖 34），很有趣吧！

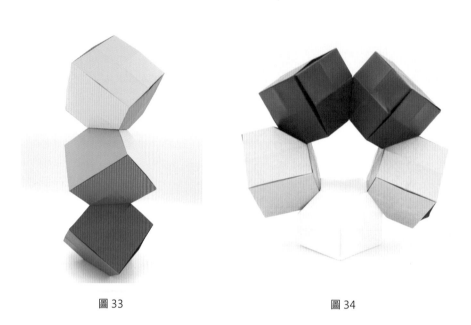

圖 33　　　　　　　　　　圖 34

在這個單元中，你應該學會了如何用唾手可得的名片紙製作出連方塊，加上不同顏色的外層後，應用對稱的原理從六個面向討論它和三視圖的關係。另外，利用色紙與延伸的組裝概念，也學會如何做出哥倫布方塊及堆疊後的變化版。如果你有興趣深入研究，不妨可以再探索內凹部分與原方塊的體積關係，以及內陷的等腰直角三角形與原立方體相鄰面所夾的兩面角，看看圖 34 的環狀哥倫布方塊作品有哪些幾何性質！

註解 ─────────────────────────────────────

註一：有興趣進一步研究名片紙長寬比與其延伸概念的朋友不妨可以參考《科學教育月刊》345 期「摺紙中學數學」之〈名片試金石〉，中華民國 100 年 12 月號。

註二：重疊的部分是不是這個長方形裡最大的正方形呢？試想一下，如果這個正方形不是這個長方形中最大的正方形，則必存在一個邊長比這張名片紙的寬邊還長的正方形，若我們按著大於寬邊的長度繪製一個正方形如下圖，明顯可以觀察到這個正方形的一邊會超過原來名片紙的大小，所以兩張名片紙重疊的部分確定是這張名片紙裡面最大的正方形。

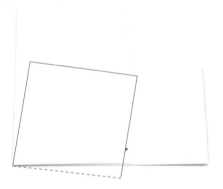

註三：此名片紙摺正立方體的摺法主要參考自網路，請各位讀者搜尋影片關鍵字「origami business card」即可找到相關的影片。

註四：原始摺法出處請參考：http://www.origamiheaven.com/pdfs/columbus.pdf

藝數摺學手作坊

從翻摺看對稱
挑戰內外翻摺紙環！

> 對應課程：七年級「線對稱」
>
> 需要材料：長寬比大於等於 4:1 的紙張（正反面不同色為佳）

想像一下，我把一張長方形紙張的兩端繞一圈，做成一個紙環後，請你把紙環內外翻轉。你覺得輕而易舉嗎？其實沒你想像的簡單，而且這還得用到我們前面提到的「對稱」觀念呢！不相信嗎？那就一起試試看吧！【註一】

首先，請你先準備一張長寬比大於或等於 4:1 的紙張。建議這張紙的正反面不同材質或顏色，這樣在辨認正反面時會更方便，或者你也可以自己在其中一面塗上顏色。接著，請按照圖 1 的格線，將這張紙摺出四個全等的正方形與其對角線，並將頭尾以膠水或膠帶黏合成如圖 2 中的紙環（比例剛好 4：1 用膠帶，超過 4：1 用膠水）。

圖 1

> 李老師小聲說：
> 「可搭配附件自行剪下摺製，比較節省時間。」

<p style="text-align:center">圖 2</p>

接下來就請你先試試看，有沒有辦法在不破壞紙張也不增加摺痕的前提下，沿著本來就存在的摺痕將這個作品平摺、內外翻摺，或者用其他任何你覺得可能的翻摺方式，把這個紙環的表裡翻轉對調呢（如圖3）？

<p style="text-align:center">圖 3</p>

不曉得你成功了嗎？建議你可以先花個十分鐘挑戰看看，如果你自己可以探索完成，一定會很有成就感。只是如果你試了半小時以上還是完成不了，就參考下面的方式吧！

首先，將原紙環沿四個正方形各一條對角線壓平（如圖4），使得開口位於中間水平處，再將下半部的等腰直角三角形向後摺（如圖5），讓開口朝下。

圖 4 　　　　　　　　　圖 5

接著請從這個等腰直角三角形的底部開口往內看，左右是否各有一片
三角形呢？請從開口將左右手兩拇指伸入，按「左手拉左側內部那片
三角形及下層表面往左，右手拉右側內部那片三角形及上層表面往
右」的方式，將此作品底部撐開後壓平（如圖 6），你會看到正面與
背面各有一個縫隙，請讀者們將右手食指伸入正面縫隙，左手食指伸
入背面縫隙，朝兩側將此作品撐開後壓平（如圖 7）。

李老師小聲說：
「 圖 5 到 圖 6 兩
步驟較為複雜繁
瑣，建議讀者們可
搭配以下示範影
片並多練習幾次，
才能達到熟練的
效果。影片網址：
https://youtu.be/
sgYrPkwOaYM 」

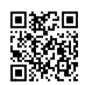

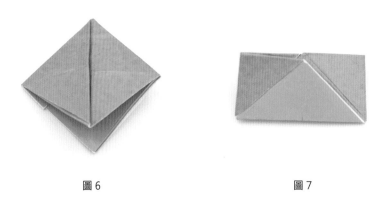

圖 6 　　　　　　　　　圖 7

　這時候，你會發現這個作品已經形成一個雙色環，再請你將這個雙
色環往左或往右調整一個正方形的寬度，使得正反面的方向與材質互
換（如圖 8），再將圖 8 的前方與後方兩個大三角形的直角頂點向上
翻摺（如圖 9），此時開口是朝上的。

圖 8 圖 9

接著從開口以兩手的大拇指撐開後攤平成圖 10 的大等腰三角形，再
將作品攤開如圖 11，即可再攤平成為圖 12 內外翻轉後的樣子了。

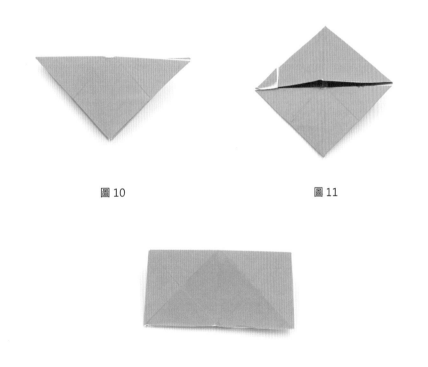

圖 10 圖 11

圖 12

怎麼樣，有沒有跟著我們走了一趟神奇旅程的感覺呢？步驟雖然繁
瑣，不過在過程中蘊含了數學的對稱性，以及各種不同形狀面積的改

變，為了增加你對這個作品翻摺方式的理解與記憶，我們將整個翻摺步驟整理如圖 13。

<div style="text-align:center">圖 13</div>

當我們將所有的步驟上下併列後，不曉得你有沒有發現什麼呢？沒錯，我們的流程圖剛好是上下對稱的！接著，若我們假設一開始的短邊長度為 1，過程中圖形與面積將是這樣循環變化的：「長方形（面積 2）⟺ 正方形（面積 2）⟺ 等腰直角三角形（面積 1）⟺ 正方形（面積 1）⟺ 長方形（面積 1）⟺ 長方形（面積 1）⟺ 正方形（面積 1）⟺ 等腰直角三角形（面積 1）⟺ 正方形（面積 2）⟺ 長方形（面積 2）」我們還可以進一步去討論每一種不同形狀的邊長與面積關係。

事實上，這個作品在原著作中還有其他不同的翻摺方式，本文中所提的也不是最簡單的翻法，其他的翻摺方式就有待各位讀者自行探索發掘，說不定你也可以自行創造不同的翻法！

註解 ————————————————————————

註一：此摺製方式參考自由 David Mitchell 所著的《Paperfolfing Puzzles, 2nd edition》（Water Trade Publications 出版），書裡還有更多與 puzzle 有關的摺紙作品介紹，有興趣的朋友們歡迎參考。

主題二

勾股定理

發揮數學的創意

從摺紙學畢氏定理

對應課程：八年級「畢氏定理」、「三角形的全等性質」
需要材料：色紙

有四百種證明方法的「畢氏定理」

德國天文學家、數學家，也是十七世紀科學革命關鍵人物的克卜勒（Johannes Kepler）曾經說過，幾何學擁有兩件至寶，一件是「黃金比例」，另一件就是我們在國二上學期會學到的「畢氏定理」了。與國中數學密不可分的畢氏定理，又稱為「勾股定理」或「商高定理」，指的是在直角三角形中，兩股平方和等於斜邊的平方。其中「股」指的是三角形直角旁的兩個鄰邊，較短的鄰邊就叫「短股」或「勾邊」，比較長的鄰邊我們可以叫做「長股」或「股邊」。例如下圖 1 的直角三角形 ABC 中，∠ A 是直角，\overline{BC} 是斜邊，勾股定理指的就是：$\overline{AB}^2 + \overline{AC}^2 = \overline{BC}^2$，其中 \overline{AB} 就是長股，\overline{AC} 就是短股。

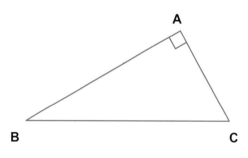

圖 1

這個公式看來簡單，但我們該怎麼證明它呢？根據美國數學教師魯米斯（Elisha S. Loomis）在《The Pythagorean Proposition》這本書中所整理介紹的，畢氏定理至少有四百種證明方法，而其中最常見的應該是「拼圖法」了。

圖 2

例如圖 2 中的這個大正方形，是由四個全等的直角三角形與中間的正方形所組成。如果我們假設每個直角三角形的長股為 a，短股為 b，斜邊為 c，則明顯可以看出大正方形的邊長為 a+b，而因為大正方形是四個直角三角形與中間的正方形所組成，所以我們可以列出數學算式：

$$(a+b)^2 = \frac{ab}{2} \times 4 + c^2$$

將左邊用乘法公式（和的平方）展開，同時將右式整理可以得到：

$$a^2 + 2ab + b^2 = 2ab + c^2$$

再根據等量公理同時減去等式兩邊的 2ab，就可以得到：

$$a^2 + b^2 = c^2$$

這不就是畢氏定理公式了嗎？

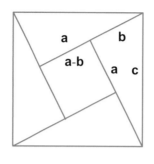

圖 3

李老師小聲說：
有興趣的朋友可以想一下圖2與圖3拼起來為什麼是正方形？可以透過邊長與面積加以說明哦！

另外還有一種拼圖證明法：圖 3 中的這個大正方形，我們可以看到也是四個全等的直角三角形與中間的小正方形組成的，只不過拼法和前面不一樣，所以中間的正方形也比較小一點。我們也假設每個直角三角形的長股為 a，短股為 b，斜邊為 c，則因為大正方形的面積＝四個直角三角形面積＋小正方形面積，所以可以列出算式：

$$c^2 = \frac{ab}{2} \times 4 + (a\text{-}b)^2$$

等式右邊再以乘法公式（差的平方）展開，整理算式後就可以得到：

$$c^2 = a^2 + b^2$$

也是畢氏定理的結果！只要用圖 2 與圖 3 這兩個圖形，就能夠簡單說明畢氏定理的證明方法了，是不是很神奇呢？

用色紙就能用「拼圖法」證明畢氏定理！

在課堂上，老師可能會用四塊全等直角三角形和正方形的拼板，教學生上面這兩種證明，但其實只要用一張正方形的紙，不必用到任何測量工具，就可以一次摺出這兩種圖案了。

藝數摺學

首先拿出一張正方形色紙，我們要先試著摺出圖 3 的樣子。要摺出圖 3 這個圖案，我們要做的是把色紙向內摺出四個全等的直角三角形，最後會剛好在中間包圍出一個正方形。首先，我們先試著把其中一個直角三角形摺出來吧！

李老師小聲說：
「為了方便摺製，建議短邊 b 至少取邊長的 1/4，最多不要超過 2/5。」

假設這個直角三角形的長股為 a，短股為 b，斜邊是 c，我們可以先在正方形色紙的其中一邊取出一段足夠長的長度，做為直角三角形的短邊 b（如圖 4）。

圖 4

下一步，請將摺進來的長方形左下方直角往右上摺，貼齊右邊線段（圖 5 ～ 6，其中虛線會是右下方直角的角平分線）。再將目前摺進來的直角梯形部分往右翻回變成圖 7，再將右上角沿虛線摺進來，就可摺出第一個直角三角形了（如圖 8），此時我們的直角三角形短股為 b，長股為 a。

圖 5 　　　　　　　　　　　圖 6

圖 7　　　　　　　　　　　　　圖 8

那接下來重點來了：我們該如何摺出剩下三個直角三角形，而且都要和原先這個直角三角形全等呢？

其實，我們只要像圖 9 一樣，把右上方的白色角摺出它的角平分線，讓左上方的邊與剛才第一個直角三角形的短股貼齊，就可以摺出第二個直角三角形了！（如圖 9 ～ 10）

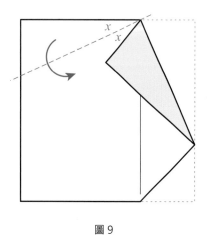

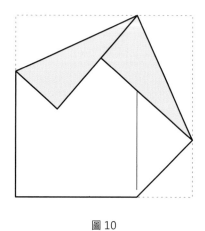

圖 9　　　　　　　　　　　　　圖 10

為什麼摺進來的三角形會是全等的呢？

這時候你可能會想：我們怎麼知道摺進來的第二個直角三角形跟第一個直角三角形是全等的呢？這個需要用到國二下學期才會學到的三角形全等性質。假想我們將圖 10 的作品放在一樣大小的白色正方形色紙上（如圖 11 虛線處），並在白紙與色紙上分別作記號，再看看圖 11 中 x 跟與 y 的關係：

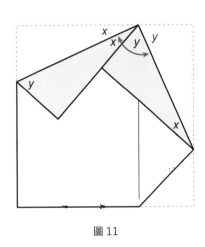

圖 11

x 代表左邊摺進來的角度，y 代表右邊摺進來的角度，而因為綠色部分是從白色部分摺進來的，所以兩個 x 相同，兩個 y 也相同，又兩個 x 加上兩個 y 是 180 度，所以一個 x 跟一個 y 加起來就是 90 度囉！

而我們接著看左上方的綠色直角三角形，因為它已經有一個直角了，所以第三個角一定就是 y 度了。同理可證，右上方的綠色直角三角形，它的右下方角度也是 x 度。所以，因為兩個三角形的三個角度完全一樣，我們在數學中就稱為相似三角形（即 AA 相似，或稱 AAA 相似），兩個三角形有邊長等比例放大縮小的關係。

現在我們還要證明兩個三角形的邊長也都相同，才能證明它們全等，該怎麼做呢？其實只要像圖 12 這樣，在色紙上畫兩條紅線，因為右上方綠色的直角三角形長股是色紙的邊長減去短股，而左上方綠色的直角三角形長股

也是色紙邊長減去短股，又根據第一個步驟，我們知道兩個綠色直角三角形短股是等長的（圖4一開始摺的長方形就決定了短股的長度），所以兩個直角三角形的長股就一樣長了。

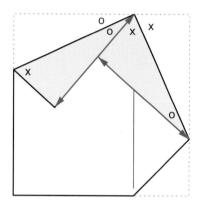

圖 12

當這兩個綠色直角三角形的長股一樣長，兩側的角度也一樣大，這兩個綠色直角三角形就是可以完全重疊的全等三角形了。

接著，重複剛剛的步驟，把四個直角三角形都摺出來吧（圖13～18）。要摺最後一個三角形之前，別忘了把一開始往後摺的等腰直角三角形先翻回來喲！

李老師小聲說：「如果已學過三角形全等性質，也可以直接使用 AAS 或 ASA 全等性質說明。」

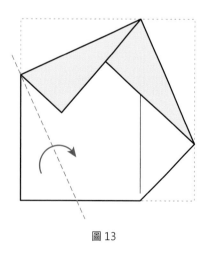

圖 13

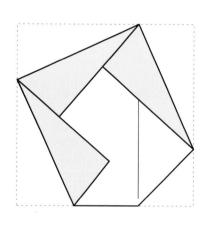

圖 14

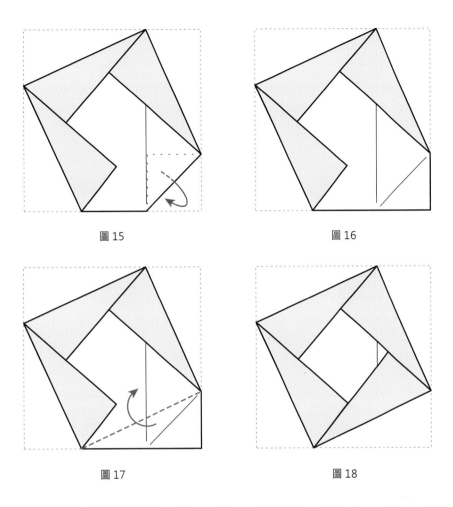

圖 15

圖 16

圖 17

圖 18

在上面的摺紙過程中，我們不只摺出了可以用來證明勾股定理的圖形，不知不覺還討論了不少其他的數學問題呢！除此之外，把最後的成品的四個直角三角形再往外翻（如圖 19～20），圖 18 與圖 20 就分別是剛剛我們兩種拼圖證明法所用到的圖形了，很方便吧！

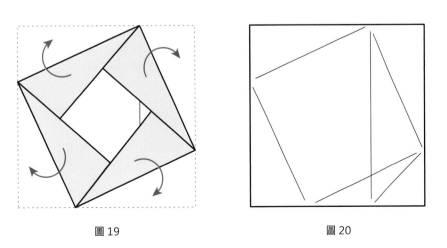

圖 19

圖 20

勾股收納套

上面的摺法，不只可以摺出證明勾股定理的圖形而已，只要將任意取的線段長度 a、b 改為以下方式取固定長度，就可以摺出可以收納小物的「勾股收納套」，甚至還可以摺出能用來當陀螺旋轉的山茶花呢！接下來請拿張色紙，一起來摺摺看吧！

首先，摺出正方形的兩條對角線後還原（如圖 21），接著，依序摺出左下、右下、右上方的 45 度角平分線（如圖 22～24），再將上邊長摺與前兩步摺出的邊長對齊（如圖 25）後調整上下層順序（如圖 26），即可完成如圖 27 的勾股收納套作品了。

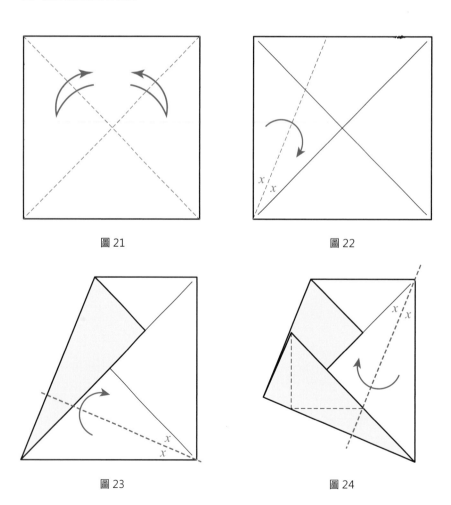

圖 21　　　　　　　　　　　圖 22

圖 23　　　　　　　　　　　圖 24

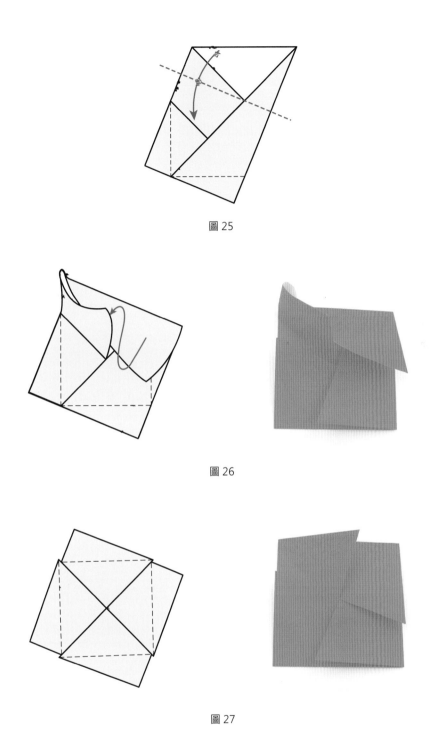

圖 25

圖 26

圖 27

　　至於為什麼我們稱這個作品為「勾股」收納套呢？這是因為圖 27 最後的成品與上方的四條摺痕，也可以形成一開始能夠證明勾股定理的圖形，將作品打開，也可以看到像圖 28 中的四個紅色的直角三角形以及中間的正方形所形成的勾股定理證明圖案。

除此之外，我們還可以把圖 27 的成品再多做點變化：將作品如圖 29 中的圖示 A 點以圖中紅色谷線為對稱軸摺至 B 點並順勢壓平如圖 30，再依序將圖示 C 點以圖中紅色谷線為對稱軸摺至 D 點（如圖 31）並順勢壓平（如圖 32），將 C 點摺入上一步驟的紙層下方並與 D 點位置重合。

李老師小聲說：「若不習慣以不同方向摺製此作品，可考慮每次旋轉 90 度後摺製，另外要注意最後一層的 D 點在第一次摺製的色紙下方，需從底部拉出後再沿虛線摺製壓平。亦可上網搜尋關鍵字『origami camellia』，即可找到同樣作品但摺序略有不同的摺法與影片。」

圖 29

圖 30

圖 31

圖 32

接下來想必讀者應該已經有感覺，知道接下來要怎麼做了吧！沒錯！我們可以以逆時針的順序繼續之前的動作再做兩次（如圖33），就可以完成如圖34的山茶花囉！

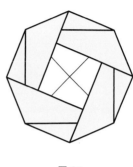

圖33　　　　　　　　　　　　　　　圖34

至於完成的山茶花，要怎麼當成陀螺旋轉呢？請把這個作品翻到背面，會發現有兩道山線（如圖35，這也就是一開始我們摺製的對角線），試著將這兩道山線壓深一些，就能以這兩條山線的交點為頂點，將這個作品當作陀螺旋轉囉（如圖36）！

關於這兩個作品，你不妨可以再思考一下以下這兩個具有挑戰性的問題：圖28的四個直角三角形與中間的正方形面積比值如何計算，以及圖34的成品是否是正八邊形？解答就待有機會再跟大家再討論吧！

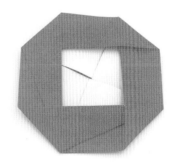

圖35　　　　　　　　　　　　　　　圖36

從平面到立體

勾股收納盒中盒

> 對應課程：八年級「畢氏定理」、九年級「相似三角形」
> 需要材料：色紙

用相似三角形也可以證明「畢氏定理」

在上一章中，我們提到「畢氏定理」的證明方式，最常見的是「拼圖法」，
但如果我們學過九年級的相似三角形，就能有其他更漂亮的證明方式。在
證明之前，我們先來複習一下相似三角形的定義：

圖1

如圖1，在△ABC與△DEF中，若∠A＝∠D，∠B＝∠E且∠C＝∠F（我
們稱為對應角相等），則我們稱這兩個三角形彼此相似，即△ABC～
△DEF，並且會造成對應邊成比例，即 $\overline{AB}:\overline{DE}=\overline{BC}:\overline{EF}=\overline{CA}:\overline{FD}$；

<table>
<tr><td>

李老師小聲說：
「事實上，根據三角形內角和恆為 180 度的結果，我們只要知道兩個三角形三個角的其中兩個角相等後，第三個角也會自然相等，這種相似性質，我們稱為 AA 相似性質。」

</td></tr>
</table>

此外還有另外一種製作相似三角形很快的方式，如圖 2，我們在△ ABC 的 \overline{AB} 邊長任取一點 D，並過 D 點製作與 \overline{BC} 平行的線段 \overline{DE} 交 \overline{AC} 於 E 點，則因為平行的關係，使得∠ ADE ＝∠ B；∠ AED ＝∠ C（同位角相等），所以△ ABC ～△ ADE，我們可以推得 $\overline{AD} : \overline{AB} = \overline{AE} : \overline{AC} = \overline{DE} : \overline{BC}$（我們稱之為平行線截等比例線段）。

圖 2

而如果我們將一個直角三角形從直角點做斜邊上的高交斜邊於一點 H（如下圖 3）：

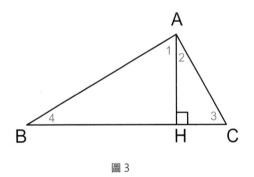

圖 3

我們可以看到直角點 A 由兩個銳角∠ 1 與∠ 2 所組成，也就是∠ 1+∠ 2 ＝ 90°，又 $\overline{AH} \perp \overline{BC}$，故∠ 1+∠ 4 ＝∠ 2+∠ 3 ＝ 90°，故∠ 1+∠ 2 ＝∠ 1+∠ 4 ＝∠ 2+∠ 3，再根據等量公理，我們可以得到∠ 2 ＝∠ 4 以及∠ 1 ＝∠ 3 的結果，根據上述提到的 AA 相似，我們可以得知△ ABH ～△ CAH；又根據∠ 1 ＝∠ 3 與∠ BAC ＝∠ BHA ＝ 90° 的條件，我們也可以得到△ ABH ～△ CBA 的結果。接下來我們將三個三角形的對應邊列

第四章 ● 從平面到立體──勾股收納盒中盒

表如下：

三角形	△ ABH	△ CAH	△ CBA
對應邊	\overline{AB}	\overline{CA}	\overline{CB}
	\overline{BH}	\overline{AH}	\overline{BA}
	\overline{AH}	\overline{CH}	\overline{CA}

再根據相似三角形對應邊成比例的特性，我們可以分別列出以下結果：

$$\overline{BH} : \overline{AH} = \overline{AH} : \overline{CH}$$

$$\overline{CA} : \overline{CB} = \overline{CH} : \overline{CA}$$

$$\overline{AB} : \overline{CB} = \overline{BH} : \overline{BA}$$

再依比例乘積內項相乘＝外項相乘，我們就可以得到：

$$\overline{AH}^2 = \overline{BH} \times \overline{CH} \cdots\cdots(1)$$

$$\overline{CA}^2 = \overline{CB} \times \overline{CH} \cdots\cdots(2)$$

$$\overline{AB}^2 = \overline{CB} \times \overline{BH} \cdots\cdots(3)$$

這三個結論，在中學幾何中我們稱之為「直角三角形的母子相似性質」。
若將上述結論(2)、(3)合併，就可得到 $\overline{CA}^2 + \overline{AB}^2 = \overline{CB} \times \overline{CH} + \overline{CB} \times \overline{BH} = \overline{CB} \times (\overline{CH} + \overline{BH}) = \overline{CB} \times \overline{CB} = \overline{CB}^2$，我們再一次驗證了畢氏定理的結論！

透過母子相似性質做出「立體勾股收納盒」！

上面複習的母子相似性質，除了可以應用在畢氏定理中以外，我們還可以在色紙上摺出母子相似性質的圖形，將上一章我們所做的勾股收納套延伸，做出既有數學感又可收納物品的實用「立體勾股收納盒」！

首先，我們先依前一章的方法，摺出圖 4 的樣子：

圖 4

接著請依左下方直角三角形的長股，摺出往內的谷線（圖 5～6），並順勢摺出鄰角的平分線後還原（圖 7），並攤開剛剛摺進來的谷線（圖 8）。由於目前我們摺製的都是直角三角形，所以我們可以在圖 9 的左下方與右下方發現一組子母相似圖形（如圖示綠色處）。

<div style="float:left">

李老師小聲說：
「若要避免誤差並減少步驟，可以直接用直尺在色紙四個邊上的對應位置取等長的短股即可；另外為了方便成品的摺製，建議可以取短股與原色紙邊長的比值約為 1/3 至 1/4 的效果最佳。」

李老師小聲說：
「此處可以附件模板摺製效果較佳，若所取的長短股比例不同，效果也會不一樣；圖 7 中的直角頂點恰落於邊上，長短股的比值是多少，不曉得你看出來了嗎？」
</div>

第四章 ● 從平面到立體——勾股收納盒中盒

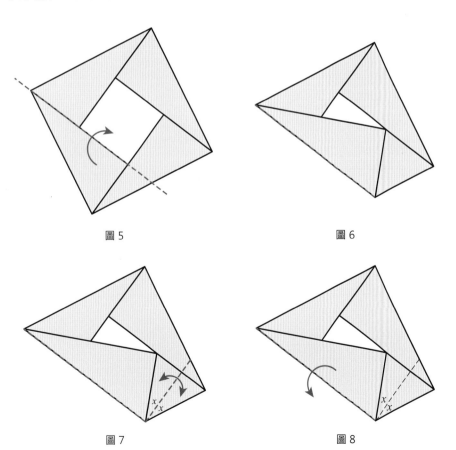

圖 5 圖 6

圖 7 圖 8

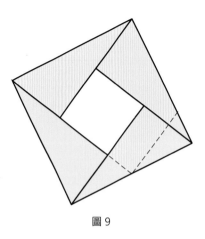

<div align="center">圖 9</div>

接下來請仿照圖 5 至圖 9，將圖 4 中剩下三個全等直角三角形都依序摺出其長股與其鄰角的角平分線還原（如圖 10），我們就可以得到圖 11 的摺痕示意圖了。

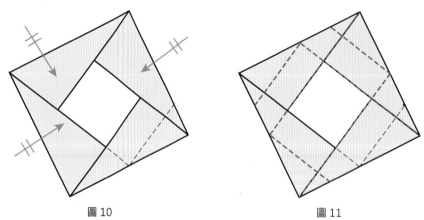

<div align="center">圖 10　　　　　　　　　　圖 11</div>

最後我們要摺的是這個作品中唯一的山線：中心的正方形對頂角直角的角平分線，至此我們的所有摺痕已全數完備了（如圖 12 中的藍色山線處，請連同底下的紙張兩層一起摺製）。

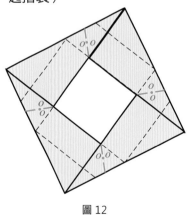

<div align="center">圖 12</div>

此時我們稍微暫停，思考一下兩個目前在這個圖形上的數學問題：

1. 若圖 4 中四個直角三角形的長股為 a，寬股為 b，則中心的正方形邊長是多少？（圖 13）

2. 中心的正方形四邊各有一個矩形，請問它的寬度（短邊）是多少呢？

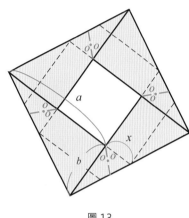

圖 13

第一個問題的解答我們在上一章已經討論過了，如果四個直角三角形的長股為 a，短股為 b，即原色紙邊長為 a+b，由於中心正方形的邊長為直角三角形的長股減去短股的長，所以其長度為 a-b。

至於第二個問題我們需要用到文章一開始提及的直角三角形母子相似性質，請看圖 13：由於摺進來的直角三角形長股為 a，短股為 b，若我們假設矩形的寬度為 x，由於 a:b = b:x，所以 $x = \dfrac{b^2}{a}$。這段寬度 x 也是我們待會要完成盒子的高度，請好好記得唷！

接著請將四片直角三角形的其中一片上翻，並將隔壁小三角形的直角依最後摺製的山線內摺塞入短股之中（圖 14～15），將其中一片直角三角形立起，再將接著依順時針方向仿照圖 14 至圖 15 的方式完成其他三個直角的縮摺（圖 16～18），我們便可逆時針一層壓一層，完成如圖 18 的勾股收納盒。

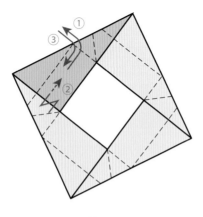

圖 14

圖 15

圖 16

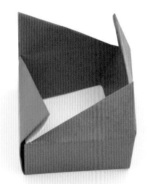

圖 17

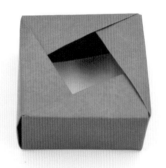

圖 18

勾股收納盒中盒

從完成的勾股收納盒正上方，我們能觀察到四個直角三角形與一個小正方形，這些圖形與原色紙的關係是什麼？只要理解它們之間的關係，我們還能進一步製作出如圖 19 的盒中盒呢！

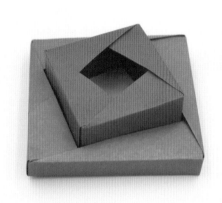

圖 19

李老師小聲說：
「此處也可以直接使用附件模版摺製！」

首先，我們重新壓摺一個勾股盒的摺痕，這次為了方便討論起見，我們改採摺進來的直角三角形長股：短股＝3：1，也就是摺出每個邊長的 $\frac{1}{4}$ 處後連接相鄰邊的四等分點後向內摺（如圖 20），接著再依前述圖 4 至圖 12 的步驟，依序完成其摺製（如圖 21 〜 22）。

圖 20

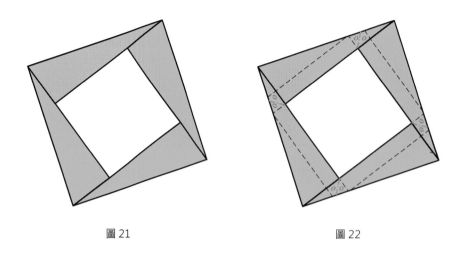

圖 21 圖 22

接著要考驗你前面的數學學得如何了！若我們假設原來色紙的邊長為 1，則桃紅色直角三角形長股與短股的長度分別是色紙邊長的 $\frac{3}{4}$ 與 $\frac{1}{4}$，所以裡面的正方形邊長為 $\frac{3}{4} - \frac{1}{4} = \frac{1}{2}$，也就是目前的盒寬是邊長的 $\frac{1}{2}$，那盒高 x 呢（如圖 23）？

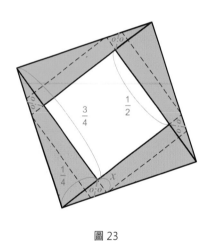

圖 23

沒錯！還記得我們剛剛提過的母子相似性質嗎？我們可以很快列出 $\frac{3}{4}x = \left(\frac{1}{4}\right)^2$ 這個算式，也就是我們的盒高為邊長的 $\frac{1}{12}$！

接下來我們還可以進一步探討的是從成品正上方觀察的四個小直角三角形邊長，並進一步依其結果計算出從成品正上方觀察到的小正方形的邊長（我們稱之為內孔長）。為了討論這些長度，不妨將目前已經算出來的長度寫

在模型上（如圖 24），我們可以很明顯的看出 \overline{DE} // \overline{BC}，由之前的討論我們可以得知△ ABC ～△ ADE，接下來我們要朝成品邁進了！

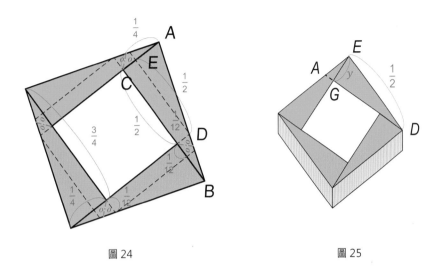

圖 24

圖 25

請接著看圖 25，若我們要算的是成品正上方的直角△ EDG 的兩股長，並藉其算出內孔的寬度，我們可以利用 \overline{EG} 為△ DEA 斜邊上的高，再次得到 △ EDG ～△ ADE。

我們整理一下目前所有的相似三角形：△ EDG ～△ ADE ～△ ABC，由於我們已經知道△ ABC 的兩股分別是 $\overline{BC} = \frac{3}{4}$ 與 $\overline{AC} = \frac{1}{4}$，又盒寬 $\overline{DE} = \frac{1}{2}$，又因其對應邊成比例，我們可以得到 $\overline{DE} : \overline{EG} = \overline{AB} : \overline{AC}$，所以我們只要算出 \overline{AB} 的長度，就可以得到我們上方直角△ DEG 的短股 \overline{EG} 了！

在此我們不妨使用勾股定理得到 $\overline{AB} = \sqrt{\overline{BC}^2 + \overline{AC}^2} = \frac{\sqrt{10}}{4}$（$\overline{AB}$ 為直角 △ ABC 的斜邊），所以得到 $\frac{1}{2} : \overline{EG} = \frac{\sqrt{10}}{4} : \frac{1}{4}$，進一步算出 $\overline{EG} = \frac{\sqrt{10}}{20}$。由於△ DEG 的長股 \overline{DG} 是短股 \overline{EG} 的 3 倍（與△ ABC 相似），所以 $\overline{DG} = \frac{3\sqrt{10}}{20}$，於是我們就可以得到內孔寬度 $= \overline{DG}\text{-}\overline{EG} = \frac{\sqrt{10}}{10}$，由於 $\sqrt{10} \approx 3.16$，所以我們只要製作一個外盒寬度為色紙邊長的 0.32 倍左右的收納盒，我們就可以達到盒中盒的效果了。

只是要怎麼製作一個外盒寬度為色紙邊長 0.32 倍的收納盒呢？還記得我們的外盒寬度，是一開始四個直角三角形的長股與短股的長度差嗎？所以，其實只要直接取色紙邊長的 $\frac{1}{3} \approx 0.33$ 倍製作就行了，一方面容易完成，另一方面稍窄的盒寬加上色紙的厚度正好可以讓兩個盒子的密合度較高。

李老師小聲說：
「由於，$\frac{1}{3} \approx 0.33$，且色紙一般的邊長為 15 公分，取 5 公分是容易的。若有興趣進一步研究如何直接摺出色紙邊長 $\frac{1}{3}$ 的收納盒，不妨可以參考《科學教育》月刊 404 期的『從勾股收納盒談數學』，也有進一步的介紹。」

圖 26

除了盒中盒外，其實還可以做出三層以上的「互納盒」（如圖 26），但這就得更精算第二層的內孔，也就是下一層的盒寬了。為了方便製作起見，最後教一個讓大家可以偷懶由外盒成品直接得到內盒寬度的方法！還記得我們一開始計算外盒寬的結果嗎？沒錯！就是第一次摺進來的直角三角形長短股的差！如果我們在製作內盒時，可以直接借用這個結果，那我們就不用算得這麼辛苦，還可以多做幾層了！可是要怎麼樣在製作內盒時直接用上這個結果呢？這裡我們可以再看一次上一章裡的兩個圖（圖 27 ～ 28）：

圖 27

圖 28

還記得當初我們在前一章是怎麼算內部正方形邊長的嗎？沒錯！若我們一開始向左摺的長度為 b，色紙所剩的長為 a，則內部正方形的邊長就是 a-b 了，而這 a-b 不就正是我們所需要的盒寬了嗎？所以我們只要將一張色紙按照圖 27 的方式，量出兩股差 a-b 的長度與外盒的孔徑等長，摺出四個對應點（其他的摺點可以仿照完成，或在摺出第一個直角三角形後，再依序摺其兩側的餘角完成亦可），我們就可以不用計算，也能完成內盒的取點了，很神奇吧！

我們這個單元延伸了之前「摺出勾股定理」的作品，從平面到立體，接續完成了「勾股收納盒」的作品，並藉由數學的深度討論，延伸製作了盒中盒的作品，並且最後又回到「摺出勾股定理」第一個步驟，不用計算直接借用摺製過程的數學原理，同樣也能完成一樣的作品，不曉得各位有沒有覺得十分有趣呢？

黃金勾股收納盒

對應課程：八年級「畢氏定理」、「一元二次方程式」、
九年級「相似三角形」
需要材料：色紙

前一章裡，我們介紹了勾股收納盒的摺製方式與數學原理，也發現了外盒寬度與高度的關聯性，當寬度愈大時，高度會愈小（如圖1）。然而，在調整色紙摺製點的比例，造成寬度與高度差異性的同時，想必會有一個狀態是盒寬與盒高同時相同的時候（如圖2），不曉得這會發生在什麼時候呢？

圖1

圖2

為了說明這個問題，我們先複習一下上一個單元的結論：「當我們一開始所取的兩段長度（即摺進來的長股與短股）為 a、b 時，我們的盒寬為 a-b，盒高為 $\frac{b^2}{a}$（如圖3）。」

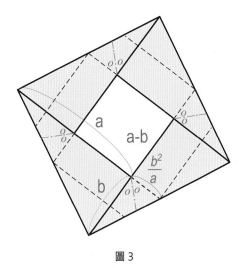

圖3

所以我們可以根據上面的結果得到一個算式：當 $a - b = \dfrac{b^2}{a}$（即盒寬＝盒高）時，我們可以得到一個正立方體的勾股收納盒。

至於怎麼解這個方程式呢？由於我們想要知道的是 a 與 b 的比值（即長股與短股的長度比），所以我們將上面的算式同除以 b 可得：

$$\dfrac{a}{b} - 1 = \dfrac{b}{a}$$

若我們假設 $\dfrac{a}{b} = x$，由於 $\dfrac{a}{b}$ 與 $\dfrac{b}{a}$ 互為倒數，故可列出一個方程式：

$$x - 1 = \dfrac{1}{x}$$

將等式的兩側同時乘上 x，可以得到一個一元二次方程式：

$$x^2 - x = 1$$

移項後整理算式可得：

$$x^2 - x - 1 = 0$$

由於左式無法用十字交乘法因式分解，所以我們改用公式解：$x = \frac{-b \pm \sqrt{b^2 - 4ac}}{2a}$ 算出其結果：$x = \frac{1 \pm \sqrt{5}}{2}$（負不合）， 也就是當 $a:b = \left(1 + \sqrt{5}\right):2$，亦即 $a:b = \left(1 + \sqrt{5}\right):2$ 時，我們的勾股收納盒為一個正方體。

然而要怎麼樣才能摺出 $a:b = \left(1 + \sqrt{5}\right):2$ 的比例呢？那我們就得先了解 $\frac{a}{b} = \frac{1 + \sqrt{5}}{2}$ 這個比值的特殊性質了。

不曉得有讀者發現了嗎？$\frac{a}{b} = \frac{1 + \sqrt{5}}{2}$ 就是我們俗稱的黃金比例！

如下圖 4，若有一個長方形，使得我們在這個長方形中裁切一個最大的正方形後，所得到剩下的長方形與原來長方形的長寬比相同，我們稱此長方形為「黃金矩形」，所得到的長短邊的比值即為「黃金比例」。

李老師小聲說：
「此處亦可使用配方法，所需的中學數學知識若讀者不熟悉，建議可上網查詢一元二次方程式的相關資料或參考國民中學國二相關章節內容參考。」

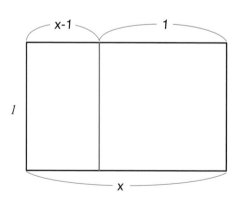

圖 4

藝數摺學

為了方便計算，我們假設此長方形的長邊為 x，短邊為 1，根據上述的過程，我們可以得到大長方形的長寬比為 x：1，小長方形的長寬比為 1：(x － 1)，便可得到底下的算式：

$$x：1 = 1：(x － 1)$$

根據比例式的運算規則，可以得到 $x^2 － x = 1$ 的結果，發現恰與前面的算式完全一樣！

所以我們接下來要做的，就是得在一張正方形色紙的四個邊上，取出長邊：短邊 $= \left(1 + \sqrt{5}\right)：2$ 的比例，就可以做出正方體的收納盒了。要怎麼做呢？

首先拿一張正方形色紙，白色面朝上，並且摺出右側邊長的中點與左下方頂點的連線後還原如圖 5，接著再將圖 6 中右下方的直角三角形短股摺至斜邊上。

圖 5

圖 6

如圖 7，將左上方的直角同樣摺至剛剛的摺痕上，並且取出分割點（如圖示紅點）後攤開如圖 8。

圖 7　　　　　　　　　　圖 8

接下來為了方便計算，我們假設色紙的邊長為 2，可以計算出 a = $\sqrt{5}$-1 ，也就可以得知 b = 2-$\left(\sqrt{5}-1\right)$ = 3-$\sqrt{5}$；接著計算 a：b 的比值為 $\frac{\sqrt{5}-1}{3-\sqrt{5}}$ = $\frac{\sqrt{5}+1}{2}$，就是我們所需要的比例關係囉！

接著我們可以沿著圖 8 中的紅線往下摺，就能以目前摺出來的比例位置為量尺，在另一張同樣大的色紙上取出四個對應的摺點（如圖 9、圖 10），就可以按照上一章的摺法，摺出正方體的勾股收納盒了。

李老師小聲說：
「附件提供的模板是已經幫各位畫好黃金比例線段的勾股盒，請大家不妨可以直接摺製！」

圖 9　　　　　　　　　　圖 10

我們這個單元利用中學所學的一元二次方程式，應用其概念到我們的作品上，並藉以完成了一個正立方體的勾股收納盒，不曉得你有沒有覺得很酷呢？

四面體、八面體到截半立方體

從會考試題談起

正四面體摺紙

> 對應課程：八年級「勾股定理」、「三角形的邊角關係」
>
> 需要材料：A4 影印紙、色紙

生活中的立體圖形

現在就讓我們從平面世界拉出立體圖形吧！

回想一下曾在國小學過的正方體與長方體，還有國中介紹的角柱、角錐、圓柱與圓錐，我們曾在這些單元學過，立體圖形就是以平面圖形為底面與拉成立體空間的高所組合而成的形體。在主題三中，我們將帶領大家看看立體世界中，幾個形體精妙、看過就很難忘記的迷人多面體，它們就是用各種正多邊形組成的五種柏拉圖多面體，統稱柏拉圖立體。

柏拉圖多面體包括正四面體、正六面體、正八面體、正十二面體與正二十面體。以正四面體為例，它就是由四個正三角形互相無縫接合而成的形體。除此之外，我們曾經在自然課見過的各種礦石，它們在大自然長成晶體礦物時，其實也都以各種多面體組成，例如，組成鑽石的碳原子的鍵結方式就是正四面體（圖1）。

但是，如果我們手邊只有色紙或一般的 A4 影印紙，到底該怎麼徒手摺出

每個角與邊長都一樣的正三角形？我們又該如何用正三角形組成完美的正四面體呢？線索就在我們前面學到的對稱概念中。

圖1

從會考中的摺紙題出發

107 年國中會考數學科第 20 題出了一題摺紙考題，題目敘述如下：

圖（十）的矩形 ABCD 中，有一點 E 在 \overline{AD} 上，今以 \overline{BE} 為摺線將 A 點往右摺，如圖（十一）所示。再作過 A 點且與 \overline{CD} 垂直的直線，交 \overline{CD} 於 F 點，如圖（十二）所示。若 $\overline{AB} = 6\sqrt{3}$，$\overline{BC} = 13$，$\angle BEA = 60^{O}$，則圖（十二）中 \overline{AF} 的長度為何？

圖（十）　　　　圖（十一）　　　　圖（十二）

(A) 2

(B) 4

(C) $2\sqrt{3}$

(D) $4\sqrt{3}$

這個題目的正式解法之一可以過 A 點繪製輔助線如圖 2，產生與 \overline{BC} 的垂足 G 點；由於 ∠ EAB 為 90 度，△ ABE 為 30-60-90 度的直角三角形，可以推得 ∠ ABG = 90 度－ 2×30 度 = 30 度，所以 $\overline{BG} = \frac{\sqrt{3}}{2}\overline{AB} = 9$，故所求 $\overline{AF} = \overline{GC} = \overline{BC} - \overline{BG} = 4$，故選 (B) 為正確答案。

圖 2

然而這個題目似乎還有可以討論的地方，若我們將 \overline{AG} 接著算出來，可得 $\overline{AG} = \frac{1}{2}\overline{AB} = 3\sqrt{3}$，亦即 A 點恰落於 \overline{CD} 的中垂線上，這個結果難道只是巧合嗎？

為了討論這個問題，我們不妨拿起一張影印紙，先摺出其短邊的中點連線如圖 3，接著將左上方的直角摺至剛摺出的短邊中點連線，使摺痕通過左下角的直角如圖 4，若我們可以說明摺出來的直角三角形必為 30-60-90 度的直角三角形，就可以一併說明依此題方式所摺出 30-60-90 度的直角三角形必通過圖（十）中 \overline{AB} 的中垂線。

圖 3 圖 4

在此我們不妨用一個比較簡單的方式來作說明，若我們將圖 4 攤開，並將其相關頂點與交點標示如圖 5，若我們將 $\overline{A'A}$ 與 $\overline{A'B}$ 分別連接，我們明顯可以得知由於 \overline{AB} 與 $\overline{A'B}$ 均為影印紙的寬度，故 $\overline{AB} = \overline{A'B}$；又 A' 位於影印紙短邊的中點連線（即對稱軸）上，故 $\overline{A'A} = \overline{A'B}$，所以△ ABA' 為三邊等長的正三角形，故所摺製的∠ ABE $= 60^{O} \times \frac{1}{2} = 30^{O}$，即摺出來的三角形恰為 30-60-90 度的直角三角形。

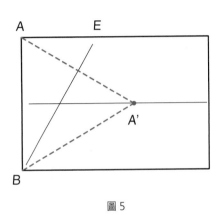

圖 5

用影印紙摺出正四面體

接下來我們將進一步再利用 30-60-90 度的直角三角形，從平面到立體，完成一個最簡單而穩定的立體結構──正四面體。

圖 6

所謂的正四面體，指的是由四個正三角形所組成，具有四個頂點與六個邊的立體圖形，與我們在端午節常吃的粽子外觀十分類似（如圖6）。為了用影印紙完成這個作品，請將影印紙先摺出短邊的中點連線還原（如圖7），再將上下兩邊內摺至中點連線（如圖8）。

圖7 　　　　　　　　　　　　　　圖8

接著請將圖8左上方的直角摺至剛摺出的短邊中點連線，使摺痕通過左下角的直角如圖9。相信聰明的讀者已經發現，根據剛剛的討論，我們摺出的是一個30-60-90度的直角三角形。接著延長圖9中30-60-90度直角三角形的短股摺痕，我們可以在目前的紙張中完成一個正三角形（如圖10）。

圖9 　　　　　　　　　　　　　　圖10

還記得我們剛剛提過一個正四面體共需四個正三角形嗎？所以我們摺出第一個正三角形的外角平分線，製作第二個正三角形如圖11，並依此方式，持續將第三、四個正三角形的摺痕摺製完成，我們可以得到圖12即將完成的正四面體所需的所有摺痕。

図 11

図 12

然而到這裡我們先暫停一下，因為圖 12 中我們的第四個正三角形似乎不太完整，不曉得為什麼最後一條摺痕似乎沒有通過右上方的直角點？

其實這個問題的答案跟我們影印紙的比例有很大的關係！由於我們影印紙的長寬比例通常是 $\sqrt{2}:1$【註一】，所以若我們依圖 7、8 將影印紙對半摺疊後，其長寬比 $= \sqrt{2}:\frac{1}{2} = 2\sqrt{2}:1$，亦即長邊為短邊的 $2\sqrt{2}$ 倍。

圖 13

李老師小聲說：
「這裡可以透過根式近似值的直接計算、化簡根式比較大小或是直接按計算機等方式得知比較大小的結果，各位讀者不妨都可以試試。」

然而如果我們需要在一個長方形裡擺下完整的四個正三角形（如圖 13），其長邊至少需為短邊的 $\frac{5}{\sqrt{3}} = \frac{5\sqrt{3}}{3}$ 倍，因為 $2\sqrt{2} < \frac{5\sqrt{3}}{3}$，所以摺痕沒有通過右上方的直角點，所以才無法構造完整的四個正三角形。

然而這一點差異性並不影響我們這個作品的整體結構，接下來請按照圖 14 與圖 15，將正四面體所需的摺痕分別摺出谷線後，將右下角的 30-60-90 度的直角三角形塞入左側所製造出的「口袋」夾縫中，即可完成如圖 16 的正四面體。【註二】

圖 14　　　　　　　　　圖 15

圖 16

進階小教室

用色紙摺出正四面體

除了用影印紙，其實色紙一樣也可以摺製正四面體，而且兩種摺法還有關聯性呢！請各位讀者拿一張色紙或將影印紙裁切為正方形，跟著下面步驟一起來完成吧。

首先，我們要在正方形色紙中摺一個邊長與色紙邊長相同的正三角形。請先分別在色紙的上下對邊中點連線與右側四分之一處摺出摺痕（如圖 17），接下來，將左上方的直角摺至四分之一處摺痕，並讓這條摺痕通過上邊中點（如圖 18），我們就完成一個 30-60-90 度的直角三角形了。至於原因可透過三邊長 2：1：$\sqrt{3}$ 或是剛剛提過的對稱方式證明，請各位自行探索。

> 李老師小聲說：
> 「此處可搭配附件的模板先行摺製，比較容易上手。」

圖 17 圖 18

由於左上方摺下來的角度為 60 度，接下來請將右上方的直角同樣摺至左邊，使得三個 60 度可以完全重疊（如圖 19），根據正三角形的對稱性，只要摺出下方的端點連線後還原，就可完成一個正三角形了（如圖 20 紅線處）。

圖 19 圖 20

接下來請將圖 20 攤開後，摺出剛剛完成的的正三角形各邊中點連線並延長至原色紙的各邊上後還原，如圖 21（可先將正三角形上方頂點摺至正三角形底部的中點，即可取出左右兩邊中點），就算完成方便我們接下來摺製正四面體的三角網格線了。

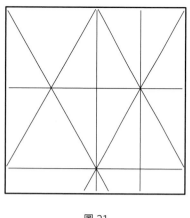

圖 21　　　　　　　　　　　　　　圖 22

接著，如圖 22，先將右下方的 30-60-90 度直角三角形沿摺痕向左方內摺，
再將左上方的 30-60-90 度直角三角形沿摺痕向右方內摺即可完成一個缺
角的平行四邊形如圖 23。

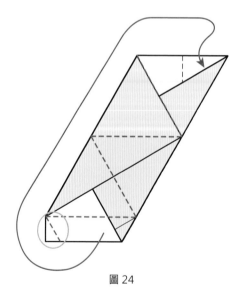

圖 23　　　　　　　　　　　　　　圖 24

至此我們觀察一下此平行四邊形的各摺痕，發現剛好將其分割為四個正三
角形，以及一個多出來的梯形。還記得我們剛剛以影印紙摺製正四面體的
方式嗎？所以我們將左下方的梯形當作連接處（手），插入四個正三角形
右上方的夾縫（口袋）中（如圖 24），不就可以完成一個邊長為原色紙邊

長一半的正四面體了嗎？如果覺得這個正四面體的扣接不夠牢固，可以將此梯形依正四面體稜線壓製後多出的小三角形（圖24左下方三角形）再插入旁邊的夾縫中（如圖25），增加最後作品的穩定度，就可以完成如圖26的成品。

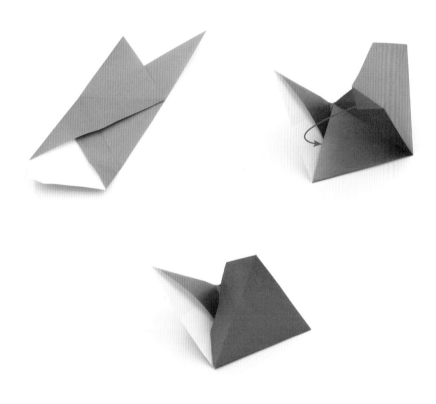

圖25

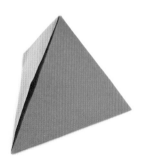

圖26

本單元我們從一個會考中的摺紙考題談起，接著利用其概念與生活中常用的影印紙完成一個立體正四面體的作品，進一步討論其長度關係，並延伸了以色紙摺製正四面體的方式，可以說是一個數學、生活與學習應用緊密結合的好例子。

註解

註一：有興趣先研究影印紙比例的讀者，不妨可以參考第十章〈善用生活中的巧妙比例——從四角錐到填充八面體〉。

註二：本文章兩種正四面體的摺製方式，分別參考修改自建國中學郭慶章老師正四面體摺製簡報暨 John Montroll 的《Origami Polyhedra Design》一書，提供各位讀者延伸閱讀參考。

第 六 章

從正四面體到正八面體

兼談正四面體切割

對應課程：八年級「勾股定理」、九年級「相似形」、
「三角形的三心」、「生活中的立體圖形」

需要材料：A4 影印紙、剪刀

用影印紙摺出正八面體

一般而言，我們說的多面體通常是「柏拉圖多面體」，指的是由同一種正多邊形所組成的多面體圖形，且每個頂點所連接的面數要相同，例如我們上一個單元摺製的正四面體，就是由正三角形組成，且每個頂點連接的面數都是三面。 柏拉圖多面體共有正四面體、正六面體、正八面體、正十二面體與正二十面體這五種，其中正四面體、正八面體與正二十面體均是由正三角形所組成的立體圖形。

前一單元我們介紹了兩種利用影印紙與色紙摺製正四面體的方法。然而你知道嗎？只要將正四面體的摺法略做改良，我們就可以用影印紙完成一個不需用膠水黏貼的正八面體。事不宜遲，我們馬上開始吧！

圖 1

首先我們要了解一下正八面體的基本結構：如圖 1，正八面體是由八個正三角形所組成的立體圖形，共有六個頂點與十二個邊，且每個頂點旁恰好有四個正三角形。所以為了完成這個圖形，我們要在影印紙上先製造出八個以上的正三角形，而且根據圖 1，八個正三角形必須對稱出現，下面的正八面體摺法就會滿足上面這些條件。【註一】

首先我們將影印紙先沿短邊中點連線裁切為兩個全等的長方形（如圖 2）。之所以要對半裁切，最主要是配合上一單元正四面體的尺寸大小，且減少紙張厚度影響最後成品的密合度。接下來請按照圖 3 摺出長方形的短邊中點連線後，將左下角的直角摺至短邊中點連線，並使摺痕通過左上方的直角點。

圖 2

圖 3

不曉得各位有沒有似曾相識的感覺呢？沒錯，我們又按照之前的方式摺出30-60-90 度的直角三角形了！接下來請按照圖 4 至圖 9 的方式，將所需的摺痕摺出。

圖 4

圖 5

藝數摺學

圖 6 圖 7

圖 8 圖 9

李老師小聲說：
「可搭配附件
的模板兩張黏
合後摺製，比
較容易完成。」

接著請如圖 10，依短邊中點連線為對稱軸，摺出另一半的摺痕（亦可直接摺出左下方直角與由左數第一個交點的連線，產生交點後再續摺下一個交點的連線），如圖 11 再摺出通過由左邊數來第三個斜線交點的垂直線。

圖 10 圖 11

如圖 12，以垂直線為山線，沿線向內摺，並讓上方的垂線在左，下方的垂線在右，使內部左右兩側的直角三角形貼齊，如圖 13。

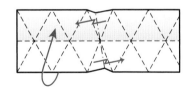

圖 12

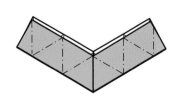

圖 13

如圖 14，沿圖中紅線將左半邊兩個半的正三角形兩層同時向後摺（而非向內摺），再將左半邊兩個正三角形撐開，準備將右半邊塞入內部如圖 15。

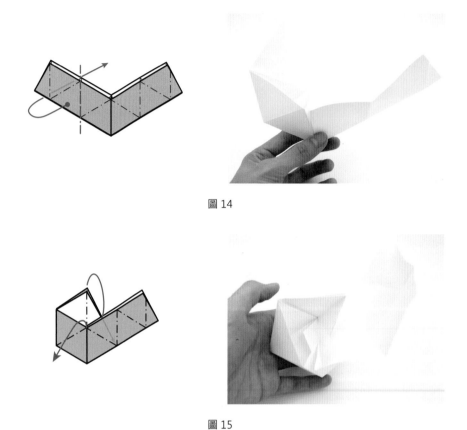

圖 14

圖 15

如圖 16，沿圖示谷線將右半邊多出部分兩層一起向前摺（與左半邊不同，不是向後摺），向左塞入左邊空間（如圖 17），即可完成如圖 18 的正八面體。

圖 16

圖 17

圖 18

來計算正八面體的體積吧！

在完成正八面體後，我們來探討看看正八面體的體積要怎麼計算吧！但在計算之前，為了簡化理解過程，先告訴大家兩個其實在高中才會學到的概念：「錐體體積＝同底面同高的柱體體積 $\times \frac{1}{3}$」，以及「體積與邊長的三次方成正比」。大家在國中時應該還沒學到這兩個概念，如果你有興趣的話非常歡迎先行研究（亦可搭配倒水工具作直觀式的理解），但在這裡你可以先假設自己已經知道這兩個概念了，直接探索下面的內容。

此外，為了方便討論，我們不妨將整個正八面體的頂點座標化（如圖19），根據正八面體的對稱性，我們可以假設其六個頂點分別位於空間座

標上的單位長上,亦即兩兩相對的頂點所連成的直線將形成空間座標上三條互相垂直的軸線。

圖 19

而在這個座標圖中可以看到,正八面體正好被 xy 平面切成上下兩個對稱全等的錐體,就像是湖面的倒影一樣。而根據座標,xy 平面上的四個頂點可以形成一個邊長為 $\sqrt{2}$ 的正方形,所以面積是 2,而這個錐體的高度是 1,根據上面告訴大家的數學概念,這個錐體的體積會是「底面積 × 高 × $\frac{1}{3}$ = 2×1× $\frac{1}{3}$ = $\frac{2}{3}$」,所以整個正八面體的體積就是 $\frac{2}{3}$ ×2 = $\frac{4}{3}$ 囉!。

　　根據上述的結論,我們再換個方式來想:由於相似形的體積與邊長(在這裡就是稜長)的三次方成正比,而這個正八面體的稜長為 $\sqrt{2}$,若假設它的體積是 $k(\sqrt{2})^3$,由於我們已經知道體積是 $\frac{4}{3}$,所以可以推得 $k = \frac{\sqrt{2}}{3}$,也就是說,我們可以推得正八面體的體積公式就是「$\frac{\sqrt{2}}{3}$ ×(稜長)3」!

正八面體與正四面體體積的神祕關聯

其實,正八面體與前一個單元製作的正四面體,如果邊長相等,在體積上有著很密切的關係,只要知道其中一個的體積,就能知道另一個了。為什麼會這樣呢?讓我們一起來看看吧!

圖 20 圖 21

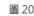

第六章 ● 從正四面體到正八面體——兼談正四面體切割

李老師小聲說：
「此處『正三角形面積 $= \frac{\sqrt{3}}{4}$ × 邊長 2』的數學概念，讀者可自行繪製圖形，以勾股定理進行理解。」

李老師小聲說：
「高中以上還可介紹 E 為 D 在 △ABC 上的投影點。」

我們先假設有一個正四面體，與這個正八面體的邊長相等，都是 $\sqrt{2}$（如圖 20）。首先，我們先來單獨計算這個正四面體的體積看看。如圖 21，若我們將此一邊長為 $\sqrt{2}$ 的正四面體平放於平面上，因為「正三角形面積 $= \frac{\sqrt{3}}{4}$ × 邊長 2」，可以算出其底部的正三角形面積為 $\frac{\sqrt{3}}{4} \times (\sqrt{2})^2 = \frac{\sqrt{3}}{2}$。接著，我們計算底部正三角形上至頂點 D 的高：根據正四面體底部為正三角形，所以如果我們從這個正四面體的正上方頂點往下看，E 為底部正三角形的重心（正三角形的重心、內心與外心重合），故 $\overline{AE}:\overline{EF} = 2:1$，因而 $\overline{AE} = \frac{2}{3} \times \overline{AF} = \frac{\sqrt{6}}{3}$，進一步計算直角 △ADE 的 $\overline{DE} = \sqrt{\overline{AD}^2 - \overline{AE}^2} = \frac{2\sqrt{3}}{3}$，所以透過前面介紹的高中數學概念，我們要求的正四面體體積就是「底面積 × 高 × $\frac{1}{3}$ $= \frac{\sqrt{3}}{2} \times \frac{2\sqrt{3}}{3} \times \frac{1}{3} = \frac{1}{3}$」。

同樣的，我們也可以用前面的第二個觀念「體積與稜長的三次方成正比」推導出正四面體的體積計算公式：因為這個正四面體的稜長與正八面體相同都是 $\sqrt{2}$，所以我們可以假設 $\frac{1}{3} = k(\sqrt{2})^3$，可以推得 $k = \frac{\sqrt{2}}{12}$，所以正四面體的體積公式就是「$\frac{\sqrt{2}}{12} \times ($稜長$)^3$」囉！

不曉得各位有沒有發現，根據計算結果，正四面體體積會剛好是同樣稜長的正八面體體積的 $\frac{1}{4}$！不曉得這是巧合還是必然呢？

正四面體的切割與組合

要說明上面的這個結論，大家只要用同樣寬度的影印紙，就可以製作同樣稜長的正八面體一個（原始紙張長度比$2\sqrt{2}$：1），以及正四面體四個（原始紙張長度比$\sqrt{2}$：1），擺放如圖 22。我們會發現，這幾個幾何體剛好可以組合成原正四面體邊長兩倍大的正四面體，也就是其大正四面體體積為小正四面體體積的八倍（相似立體圖形的體積比＝邊長的立方比），所以四個小正四面體＋一個正八面體＝一個大正四面體，且小正四面體體積為正八面體體積的 $\frac{1}{4}$ 倍。

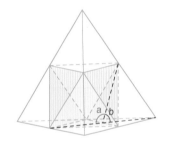

圖 22　　　　　　　　　　　圖 23

然而若要以組合的方式計算四個小正四面體＋一個正八面體，我們似乎還得克服一個小問題，也就是必須說明小正四面體與正八面體這兩個平面的夾角為 180 度，也就是圖 23 中的 a＋b＝180°，除了使用高中才會學到的三角函數來計算，是否有更直觀的方法呢？【註二】

其實我們不妨反過來想，若我們直接製作一個大正四面體，並且沿各邊中點切割如圖 23，不就可以製造與圖 22 同樣的效果了嗎？而且這個大正四面體還恰可將四個小正四面體與一個正八面體的成品包住做收納使用，也是別有一番用途呢！

李老師小聲說：「建議可使用 1 張 A4 製作 1 個大正四面體，1 張 A4 製作 4 個小正四面體，與半張 A4 製作 1 個正八面體。（裁切方式如【註三】）

最後，我們以美國1980年一個著名的PSAT考題【註四】來結束本單元吧！
「如圖24，兩個稜長相同的正四面體與正八面體沿其中一個全等的正三角形面貼合後，請問此組合後的多面體共有多少個面呢？」

圖24

請各位讀者注意：上面這個問題的答案可不是 $4 + 8 - 2 = 10$ 面體喔！事實上，透過這個單元的完整討論後，相信各位讀者的答案已經呼之欲出了吧！沒錯！由於正八面體與其相同稜長的正四面體貼合後會有三個面在同一平面上，所以要扣除的除了兩個貼合面之外，還有三個共平面，也就是正確答案應該是 $8 + 4 - 5 = 7$ 個面，不曉得你答對了嗎？

註解

註一：本文章正八面體的摺製方式，參考自布施知子所著的《摺紙童話③立體盒子》，國際少年村出版（已絕版），提供各位讀者延伸閱讀參考。

註二：除了本文提及的兩種方式，若學生的空間概念夠清楚，也可考慮使用底下的方式說明：設 $\overline{OB} = \overline{OC} = \overline{OA} = \sqrt{3}$，且 $\overline{BC} = 2$、$\overline{AC} = 2\sqrt{2}$，說明 A、O、B 三點共線，即 $\overline{AC}^2 + \overline{BC}^2 = (\overline{OA} + \overline{OB})^2$，得知 △ABC 為直角三角形，就等同於 A、O、B 三點共線。

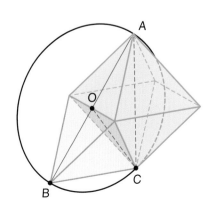

註三：大正四面體包覆一正八面體與四個小正四面體裁切方式示意圖：

大正四面體：

<div style="text-align:center">

大正四面體

</div>

正八面體＋四個小正四面體：

正八面體

小正四面體 小正四面體

小正四面體 小正四面體

註四：PSAT 指的是 Preliminary SAT（SAT 預考），也稱為 NMSQT（National Merit Scholarship Qualifying Test），可以說是 SAT 前的熱身賽（七年級開始可以參加），也可以透過這個考試角逐美國優秀學生獎學金（National Merit Scholarship）。

藝數摺學

從正四面體切割到
截半立方體

初探紙環編

> 對應課程：九年級「生活中的立體圖形」
>
> 需要材料：A4 影印紙、剪刀

從正方體切出的「截半立方體」

在日常生活中，我們常常可在周遭環境裡發現各式各樣的立體圖形，例如下圖 1 這個拍攝於板橋林家花園的立體作品。仔細看，你可以發現其中似乎包含了許多的正方形與正三角形，然而這個作品裡總共有幾個正方形，幾個正三角形呢？

圖 1

首先，讓我們先思考一下這個作品的頂點、邊與面的關係。由於這個作品可以由一個正方體所切割而成，為了方便討論，我們不妨先將這個作品以電腦軟體繪製如圖 2，並將其切割前的正方體稜線補齊如圖 3，我們將依這兩個圖來討論其相關的幾何性質。

如我們所知，正方體的頂點、面與邊的數量各為 8、6 與 12，由於此作品是沿正方體的各邊中點連線切割下八個直角三角錐而得，所以原來的正方體各面將縮為原本面積一半的正方形（如圖中紅色部分），而所截下的直角三角錐底部為正三角形（如圖中綠色部分），因此這個作品共有六個正方形與八個正三角形，共十四個面，而其頂點數則有十二個（上、中、下各四個）。至於其邊數，我們可計算正方形的邊數＝6×4＝24，也可計算正三角形的邊數＝8×3＝24，這兩者恰好是相同的。

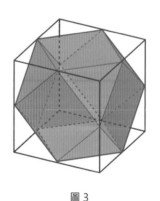

圖 2　　　　　　　圖 3

由於這個作品是由正方體各邊中點與其鄰邊中點切割所得到的，我們稱為「截半立方體」（Cuboctahedron），關於截半立方體的摺紙作品琳琅滿目，而我們將製作的作品將與我們之前以影印紙製作過的正四面體有著極大的關聯。有沒有很期待呢？事不宜遲，我們馬上試試！

藝數摺學

用正四面體編接出截半立方體吧！

李老師小聲說：
「如果忘了摺法，請再翻回第五章〈從會考試題談起——正四面體摺紙〉複習一下！」

首先，請先以影印紙製作兩個相同大小的正四面體（如圖4，此處為了方便辨識故用不同顏色影印紙摺製），並將每個正四面體依一開始摺製的短邊中點連線剪開為兩個全等的五面體，再重新扣接（如圖5～6）。根據正四面體的對稱結構，可以推得剪開的面為正方形（亦可參考一般我們包粽子的綁線，如圖7）【註一】，總共可以得到四個全等的五面體，且其體積均為正四面體的一半，為了方便底下的說明，我們稱之為「半正四面體」。

<div style="writing-mode: vertical">第七章　●　從正四面體切割到截半立方體——初探紙環編</div>

李老師小聲說：
「以下建議搭配附件中的模板進行摺製，較容易完成。」

圖4

圖5

圖6

圖7

接著，我們可以透過紙環扣編的方式，將這四個半正四面體組裝成跟圖1相同的截半立方體。首先，我們將兩張半正四面體互扣，如圖8至圖9。

<div style="text-align:center">圖 8</div>

<div style="text-align:center">圖 9</div>

李老師小聲說：
「建議參考此
的動畫順序扣
接：https://
ggbm.at/
rya7mnrg。

接著拿起第三張半正四面體，從第一個底部的半正四面體另一側互扣如圖
10 至圖 11。

<div style="text-align:center">圖 10</div>

<div style="text-align:center">圖 11</div>

李老師小聲說：
「在兩個紙環
互扣時，需注
意紙環的開口
面朝外，亦即
重合處在整個
作品的中心
點，底下二、
三、四條紙環
互扣時，應遵
循的方式亦
同。」

最後拿第四條半正四面體的紙環，以如圖 12 的位置為基準，自第二、三條
半正四面體的縫隙中穿梭編織，即可完成如圖 13 的截半立方體。底下我們
將進一步討論這個截半立方體的相關幾何性質。

<div style="text-align:center">圖 12</div>

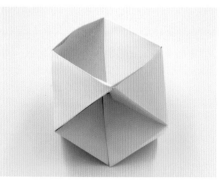

<div style="text-align:center">圖 13</div>

李老師小聲說：
「若一開始在
編接的時候容
易散開，建議
可用迴紋針略
做固定，待整
個作品定型後
再拆除。」

從截半立方體談多面體尤拉公式

一般而言，要討論多面體的幾何性質，免不了要提到多面體的「尤拉公式」（Euler Formula）了。尤拉公式指的是任何多面體的「頂點數＋面數－邊數＝2」。這個公式真的怎樣都成立嗎？我們不妨從前面已經完成的幾種正多面體開始驗證起吧！

多面體	頂點數	面數	邊數	點＋面－邊
正四面體	4	4	6	2
正六面體	8	6	12	2
正八面體	6	8	12	2

表1

從表1的結論中我們可以得知，三種正多面體果然都符合「點＋面－邊＝2」的結果。然而，截半立方體也符合這個結果嗎？

就前面討論的結果，截半立方體共有十二個頂點、十四個面與二十四個邊，所以「12＋14－24＝2」，同樣也符合多面體的尤拉公式。除此之外，我們也可以透過增加與減少的點、面、邊，來探討其增加與減少的數量：每當我們在原正方體的三邊中點連線切掉一個角後，會增加三個邊、一個面（形成正三角形），但只增加了兩個頂點，因為增加了正三角形的三個頂點，卻少了原正方體的一個頂點，因此所增加的「點＋面－邊＝2＋1－3＝0」，也就是切去一個角，並不會影響其「點＋面－邊」的結果。

為了加深各位讀者的印象，我們不妨再做一個練習：還記得圖14中這個我們之前在第六章〈從正四面體到正八面體——兼談四面體切割〉討論過的「稜長相同的正四面體＋正八面體貼合」後的作品嗎？這個作品的「頂點＋面－邊＝7＋7－12＝2」，同樣符合尤拉公式。

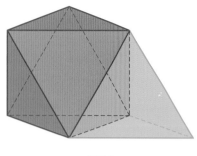

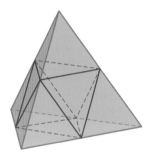

圖 14　　　　　　　　　　　　圖 15

而根據我們前面的討論，這個作品也可以從正四面體切除三個稜長為原稜長一半的正四面體而得（如圖15）。由於每切掉一個正四面體，同樣會增加一個面與三個邊（正三角形），也會增加兩個頂點（正三角形三頂點扣除削去的正四面體頂點），故其增加的「點＋面－邊＝2＋1－3＝0」，我們再次說明了切去一個角，並不會影響其「點＋面－邊」的結果。所以，就算我們將原正四面體切去三個角，其成品的「頂點＋面－邊」還是等於2。所以就算是其他我們不熟悉的多面體，一樣會符合這個結論喔！

這個單元中，我們探討了從正方體切割出的截半立方體的相關幾何性質，進一步探討了尤拉公式與我們目前為止學過的所有多面體的關聯性。最後，讓我們再用一個多面體的切割問題作結尾吧！圖16中的黃色多面體是一個正八面體，如果從它各邊的中點與鄰邊中點連線，將它的頂點各切割掉六個四角錐，會得到一個「截半正八面體」。試求這個截半正八面體的點、線、面數量各為多少？是不是也符合尤拉公式呢？

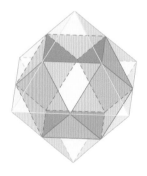

圖 16

我們將在下一章〈用撲克牌做出截半立方體──兼談對偶多面體〉中公布答案，並將利用透過撲克牌製作截半立方體，繼續探討與它相關的幾何性質，敬請期待！

註解

註一：所謂的對稱性，所指的是下方左圖正四面體的上半部與下半部是全等的，所以得知接合面得要是正方形才能貼合；另外也可以透過下方上圖，先說明接合面四邊形的四邊等長（由三角形的中點連線性質），再觀察 $\overline{AE} // \overline{JD} // \overline{FC}$ 且 $\overline{EH} // \overline{GB}$，又 $\overline{FC} \perp \overline{GB}$，故 $\overline{AE} \perp \overline{EH}$。

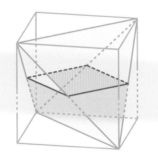

註二：此組合方式的發想靈感得自高雄女中退休教師林義強老師。原作以四塊積木置於正方形壓克力盒內拼組而成，在本文中改以影印紙摺製完成，感謝仁德文賢國中王儷娟老師以 Geogebra 動態幾何軟體協助製作拼組方式的示意動畫。

109

第 八 章

用撲克牌做出截半立方體

兼談對偶多面體

對應課程：九年級「生活中的立體圖形」

需要材料：四張 8.8×5.3 公分的撲克牌

「截半正八面體」和「截半立方體」的神祕關係

在上一章中，我們留了「截半正八面體」的點、線、面的問題給大家研究探索，不曉得大家有找出答案了嗎？事實上，由於此多面體的頂點恰位於原正八面體的十二個邊上（如圖1），可得知共有十二個頂點；而原正八面體的六個頂點各截出一個正方形的截面，所以共有六個正方形截面，而原本正八面體的每個面會剩下一個小正三角形，所以共有 6＋8 ＝ 14 個面；而六個正方形的各邊恰為此多面體的所有邊，所以它的邊數＝ 6×4 ＝ 24。簡單計算一下，可發現「截半正八面體」也符合尤拉公式：頂點數＋面數－邊數 ＝ 12＋14－24 ＝ 2。

圖1

然而在計算這個結果的時候，我們意外發現了一個巧合：「截半正八面體」與「截半立方體」的所有頂點、面與邊的個數竟然完全相同！再細看其結構，才驚覺這兩個形體根本就是同一個多面體，只是裁切的方式不同而已。為什麼有這麼有趣的關係呢？為了解釋這個原理，我們不妨看一下圖 2 與圖 3。

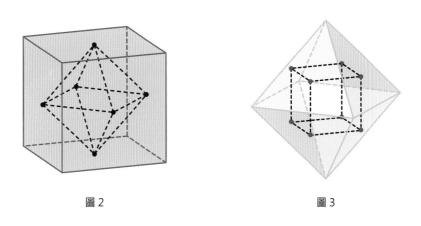

圖 2　　　　　　　　　　　　　　　　　圖 3

如果我們將圖 2 中正立方體的各正方形面中心點連接，可以得到十二個邊，每三個相鄰邊形成一個正三角形，也就是會形成一個正八面體；而圖 3 中正八面體的各正三角形面的中心點連接，也可以得到十二個邊，每四個相鄰邊形成一個正方形，也就是會構成一個正立方體。凡是符合「正多面體 A 各面中心點連接 ⇔ 正多面體 B」與「正多面體 B 各面中心點連接 ⇔ 正多面體 A」關係，我們就稱 A、B 兩個多面體為「對偶多面體」，且兩多面體的頂點數與面數恰巧互換。由於正立方體與正八面體的邊數相同，且頂點數與面數互換，所以兩者就是互為對偶的關係，有興趣的讀者還可以進一步參考相關書籍或網站研究其他多面體的對偶關係。

正因為這兩種多面體互為對偶關係，我們可以將截半立方體（或截半正八面體）的成品補齊為正立方體與正八面體（如圖 4），並從中發現，無論從正方體的各邊中點切下八個三角錐，或是正八面體的各邊中點切下六個四角錐，都可以得到我們所需的截半立方體或截半正八面體，是不是很神奇呢？

圖4

李老師小聲說：
「有興趣研究賴禎祥老師作品的朋友，不妨到賴老師『賴禎祥的摺紙世界（The Origami World Of Lai－Chen－Hsiang）』臉書社團關注留言，也可觀賞更多相關與延伸作品的美。」

藝數摺學

用撲克牌做出截半立方體！

2016 年台灣奇美博物館辦理「紙上奇蹟」全球摺紙藝術與科學展覽中，唯一獲邀參展的台灣藝術家賴禎祥老師，他無師自通且研究摺紙逾六十年，同時擅長書法與多媒體素材製作，本身對於撲克牌的摺製與變化更是令人嘆為觀止（如圖 5 ～ 6，下載自「賴禎祥的摺紙世界」Facebook 社團）。我們細看下方兩圖中的兩個作品，會發現它們居然就是由截半立方體的零件組合而成，更神奇的是這些截半立方體，每一個都是由四張特殊規格撲克牌摺製，不剪不黏組合而成的！不曉得你是不是產生極度的好奇心了呢？感謝賴老師授權分享作品的摺製方式，請準備好四張 8.8×5.3 公分的撲克牌，一起摺摺看吧！

李老師小聲說：
「建議讀者可以附件摺製，若要購買撲克牌，請先於牌盒上確認撲克牌尺寸，或先於網路上先查詢相同大小的撲克牌，方能摺製出最佳效果。」

圖5

圖6

如圖 7，先摺製第一張撲克牌的短邊中點連線後還原（四張摺法皆相同），接著將撲克牌的右下角與左上角的頂點重合，摺出此撲克牌右上至左下的谷線如圖 8（記得每張的牌面皆朝上）。

圖 7　　　　　　　　　　　　　圖 8

如圖 9，將白色數字面沿背面邊所形成的斜邊摺製谷線如圖 10 後翻面。

圖 9　　　　　　　　　　　　　圖 10

如圖 11，將另一面的白色數字面沿背面邊所形成的斜邊摺製谷線摺製如圖 12。

圖 11　　　　　　　　　　　　　圖 12

如圖 13，將整張撲克牌攤開並翻至背面，將撲克牌的右下角與左上角的頂點重合，摺製右上至左下的谷線，接著再如圖 14 沿正面邊所形成的斜邊摺製谷線成為圖 15。

圖 13 圖 14

將圖 15 翻面，同樣將另一面的花紋面沿正面邊所形成的斜邊如圖 16 摺製谷線。

圖 15 圖 16

摺好如圖 17 後將撲克牌攤開如圖 18。

圖 17 圖 18

沿摺製的山谷線，捏住中央右上至左下谷線的腰身，完成如圖 19 的一個零件後，其他三張仿照前面步驟完成共四張相同零件（如圖 20，賴老師的作品多半以黑色撲克牌摺製，此處為方便辨認下方步驟故使用紅、黑兩種牌卡）。

第八章 ● 用撲克牌做出截半立方體——兼談對偶多面體

圖 19　　　　　　　　　　圖 20

恭喜各位，目前大功完成一半了！接下來將這四張摺好的零件，透過組裝的方式完成成品；在組裝之前，我們不妨先觀察每個零件的外觀，是否可以明顯看出有兩個完整的四面體（未封口），以及兩個有缺口的三角錐呢？請各位先記得一個原則：「以每一張撲克牌兩個完整的四面體，分別包覆其他兩個零件各一個有缺口的三角錐，而此張撲克牌有缺口的三角錐，也會被另兩張各一個完整的四面體所包覆。」記得此原則，再配合底下的圖片說明，你會更容易完成。

那就讓我們開始組裝吧！首先，將兩張零件擺放如圖 21，接著用上方零件右邊的完整四面體包覆下方零件右邊的缺口三角錐，並且讓下方零件左邊的完整四面體也包覆上方零件左邊的缺口三角錐，完成後會如圖 22。

圖 21　　　　　　　　　　圖 22

將組裝好的兩個零件翻面，拿起第三張零件擺放如圖23後，以組裝好的兩張零件下方的完整四面體，包覆第三張零件下方的缺口三角錐，並將第三張零件右側完整的四面體，包覆組合好零件的右方缺口三角錐。

圖23

包覆完畢如圖24，將三張組合好的零件擺放如圖25。

圖24 圖25

拿起第四張零件擺放如圖26，以組裝好三個零件的左上方四面體包覆第四張零件左方的三角錐，接著用第四張零件下方的四面體包覆下方三個組裝零件左下方的三角錐，如圖27。

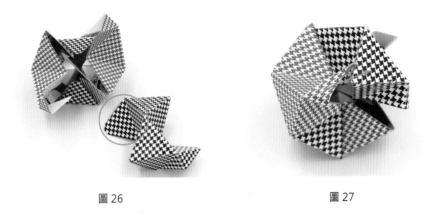

圖 26　　　　　　　　　　　　　圖 27

如圖 28，將第四張零件上方的四面體包覆下方三個組裝零件右上方的三角
錐後，將第四張零件最後一個三角錐，塞入下方組裝零件的最後一個四面
體，如圖 29 ～ 30（如果塞不太進去，可以用鐵尺或管徑較細的鉛筆或原
子筆輔助），就完成如圖 31 的撲克牌卡接截半立方體囉！

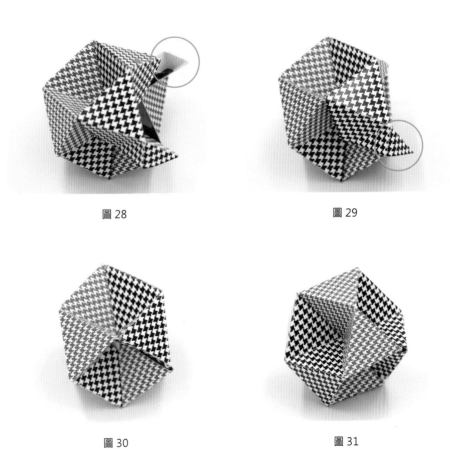

圖 28　　　　　　　　　　　　　圖 29

圖 30　　　　　　　　　　　　　圖 31

撲克牌卡接截半立方體進階探究

在完成了這個「撲克牌卡接截半立方體」之後，不曉得你有沒有對這個充滿幾何味道的作品充滿興趣呢？打鐵趁熱，我們馬上繼續深入探究吧！

首先，大家最想知道的，應該是為什麼用四張 8.8×5.3 公分的撲克牌可以完成這個作品吧？事實上，由於正方體從三個鄰邊的中點截下後每個截面都是正三角形，所以我們如果將一張零件攤開如圖 32，會發現撲克牌的長為三個小正三角形的邊長和，寬為兩個小正三角形高的總和，如果我們假設小正三角形的邊長為 1，撲克牌的長寬比就是為 $3:\sqrt{3}$，進一步可求得長寬比值為 $\sqrt{3}$。而撲克牌的長寬比值 $8.8 \div 5.3 \fallingdotseq 1.66\cdots$，與 $\sqrt{3} \fallingdotseq 1.73\cdots$ 的值十分接近，再加上撲克牌厚度在摺製與拼組時所造成的誤差，就意外可以造就出這個神奇的作品了！

圖 32

接著我們可以再觀察：明顯可見，這個成品是由上下各四個四面體所組成。如果每個四面體皆為正四面體，這八個四面體的體積和，共占原來截半立方體體積的幾分之幾呢？這個問題我們可以用一個特別的方式來討論：首先，我們先將這個截半立方體補滿成正八面體，並觀察正上方邊長為其一半的小正八面體（如圖 33）。由於正上方的正八面體體積為原正八面體體積的 $\frac{1}{8}$，而大正八面體的其他五個頂點也各可同理生成一個小正八面體，且體積同為

大正八面體體積的 $\frac{1}{8}$，所以 8 個小正四面體的體積＝1 個大正八面體－6 個小正八面體＝$\frac{2}{8}$ 個大正八面體，又截半立方體＝1 個大正八面體－3 個小正八面體（請讀者不妨可以自行想想原因）＝$\frac{5}{8}$ 個大正八面體，所以八個小正四面體的體積和正好就是截半立方體體積的 $\frac{2}{5}$ 了！（整理如表1）

圖 33

多面體	8 個小正四面體	截半立方體
關係	1 個大正八面體－6 個小正八面體	1 個大正八面體－3 個小正八面體
體積	$\frac{2}{8}$	$\frac{5}{8}$

表1

李老師小聲說：
「關於柏拉圖立體的對偶，尚有正十二面體與正二十面體互為對偶多面體，在此因篇幅限制與關聯性不高，就不再深入探索，留待有興趣的朋友們自行理解研究。」

在這一章裡，我們探討了截半立方體的另一個面向——截半正八面體，也一併討論了對偶多面體的概念。最後請大家再想一個問題：關於我們之前討論過的正四面體，其對偶多面體是哪一種多面體呢？不妨拿個正四面體的模型，將所有的正三角形中點連接，答案就顯而易見囉：正四面體的對偶多面體也是正四面體，不曉得你答對了嗎？

色紙卡接截半立方體

對應課程：九年級「生活中的立體圖形」
需要材料：色紙六張（建議三種顏色各兩張）

在上一章裡，我們用特殊規格的撲克牌完成了截半立方體，然而根據我們的討論，截半立方體本身也可以是由正方體各邊中點切下八個三角錐形成。所以這個單元裡，我們將利用更常使用的正方形色紙六張，一樣完成同樣的結構，請大家不妨一起試試。【註一】

為了方便辨識起見，我們拿三種顏色色紙各兩張，先按照圖1至圖8，將六張色紙的零件都完成：

首先，取出色紙四邊中點，再將左右兩側摺至上下方的中點如圖1，接著將上下兩邊摺至左右兩側的中點如圖2。

圖1

圖2

摺出目前正方形上方與右側中點的連線如圖3後，攤開如圖4。

圖 3

圖 4

調整圖 4 中的山谷線如圖 5，順勢壓平如圖 6。

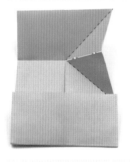

圖 5

圖 6

正方形的其餘四個角落按照同樣的方式摺製如圖 7，總共完成三種顏色各兩張共六張的零件如圖 8。

李老師小聲說：
「在多摺幾張以後，不曉得各位讀者有沒有發現，其實每張零件只需要攤開為長方形，分別摺出四個直角與長邊中點的四條谷線就可以完成了呢？」

圖 7

圖 8

接下來要進入扣接的階段了，首先我們拿其中兩張不同顏色的零件，如圖 9 至圖 10 進行互扣的卡接，以一張零件中央完整的正方形包覆另一張多出來的半個正方形。

圖 9　　　　　　　　　　　圖 10

如圖 11 至圖 12，將第三張不同顏色的零件用同樣的方式，兩兩互扣，以中央完整的正方形包覆另一張多出來的半個正方形，至此我們已將三張色紙進行卡接完畢。

圖 11　　　　　　　　　　　圖 12

在此我們略停一下，想想目前的卡接方式我們是不是似曾相識呢？沒錯！我們在〈用名片紙摺出正立方體──兼談「三視圖」與對稱〉單元的進階小教室中曾經提及的「哥倫布方塊」卡接方式與目前的卡接

方式是完全相同的！正因哥倫布方塊只有正方體內陷一個角，我們的截半立方體總共內陷八個角，所以接下來只要重覆同樣的卡接過程，就可以輕鬆完成這個作品了！

如圖 13 至圖 14，拿第四張零件以同樣方式進行卡接，建議此時與第二張零件的顏色相同方便辨識。

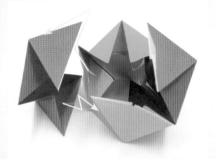
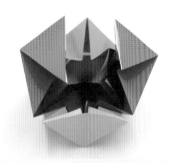

圖 13 圖 14

如圖 15 至圖 16，拿第五張、第六張零件再以同樣方式進行卡接，最後就可以完成作品了，如圖 17。

李老師小聲說：
「最後一個角落的卡接不是很容易，建議可以用竹籤插入鄰近的縫隙或以膠水貼合輔助，做最後一個角的固定動作。」

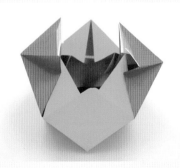
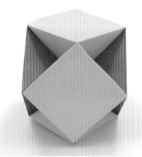

圖 15 圖 16

圖 17

而按照此摺製方式，若我們一開始不將四個角內摺，直接以正方形互扣，就可以完成一個完整的正方體，如圖 18。

圖 18

最後，我們來討論一個數學問題，做為本單元的結束吧！如果我們在圖 18 中完成的正方體邊長為 1，請各位想想，圖 17 的內凹截半立方體的體積是多少呢？

首先，我們可以思考一個正方體若只切下一個角的體積變化：如圖 19，由於我們切下的是一個以邊長 $\frac{1}{2}$ 的等腰直角三角形為底、高度也是 $\frac{1}{2}$ 的三角錐，根據錐體體積＝柱體體積 $\times \frac{1}{3}$，所切下的三角錐體積 $= \frac{1}{2} \times \frac{1}{2} \div 2 \times \frac{1}{2} \times \frac{1}{3} = \frac{1}{48}$。由於我們的每個截角是內凹的（如

圖 20），根據我們的摺製方式，內陷的體積與切下的體積會相同，所以圖 20 中從原正方體內凹部份的體積為 $\frac{1}{48}$（切下的體積）$+\frac{1}{48}$（內陷的體積）$= \frac{1}{24}$。

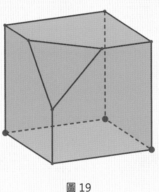

圖 19

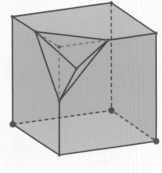

圖 20

所以，我們想要計算的內凹截半立方體體積，就是 $1 - \frac{1}{24} \times 8 = \frac{2}{3}$，這也表示正方體切除八個角內凹後所剩的體積，與所切除的體積的比為 2：1，這個結果是不是很漂亮呢？

註解

註一：本文截半立方體摺製方式，主要參考自：https://www.origami-resource-center.com/business-card-cuboctahedron.html，原作者以名片紙摺製，本文改以色紙完成，請各位讀者不妨參考比較兩者摺法與作品的差異性。

平行八角星

第 九 章

來個動感摺紙！

平行八角星探索

> 對應課程：八年級「平行與四邊形」
> 需要材料：色紙八張

當平行遇上摺紙

在國二下學期的「平行」單元裡，我們學到了兩直線相互平行的三個條件，分別是這兩直線與其截線所構成的同位角相等、內錯角相等以及同側內角互補。要判別兩直線是否平行，只要這三個條件其中一個成立，兩直線就會平行，而當兩直線平行時，這三個條件都會同時成立。

但大家還記得什麼是「同位角」、「內錯角」和「同側內角」嗎？請看下面的圖1：L、M 是兩條要判斷是否平行的直線，而 N 是其截線，這三條線共構成了八個截角。其中∠1 與∠5、∠2 與∠6、∠3 與∠7 以及∠4 與∠8 的相對位置相同，我們稱為「同位角」；∠3 與∠5、∠4 與∠6 在兩直線內側互相交錯，稱為「內錯角」；而∠3 與∠6、∠4 與∠5 位在兩直線內同一側，稱為「同側內角」。當其中一組同位角相等時，所有的同位角與內錯角都會相等，而同側內角皆會互補，同時兩直線 L 與 M 就會平行；而若任一組同位角、內錯角不相等或同側內角不互補時，兩直線 L 與 M 就不會平行，反之亦然。

> 李老師小聲說：
> 「這種情形我們稱這三個條件都是構成平行的『充要條件』（sufficient and necessary condition）。」

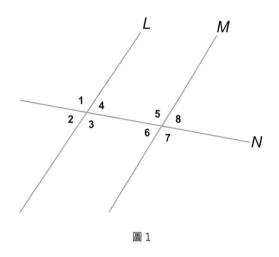

圖1

李老師小聲說：
「可上YouTube
搜 尋『Ninja
Transforming
Star』，即 可
找到許多相關
的示範影片。」

至於平行的概念要怎麼樣應用於摺紙上呢？就免不了要提到一個存在已久的摺紙作品「平行八角星」了（如圖2）。此作品英譯為 Ninja Transforming Star，也就是完成後可以像忍者飛鏢一樣投射，並且要用八張相同大小的色紙來完成。由於八張的摺製方式都相同，所以底下會先示範一張的摺法，請大家依序完成八個相同零件，我再和大家說明如何組裝，以及在摺製過程中與結束後可以討論的數學問題。讓我們開始吧！

圖2

動手摺翻玩平行概念的「平行八角星」！

請大家先拿一張正方形色紙，先摺出兩邊中點連線後，如同摺紙飛機一般，摺出上方中間兩直角的平分線如圖 3，接著如圖 4 將五邊形沿對稱軸向右摺，即可完成如圖 5 的直角梯形。接著，將圖 5 的直角梯形先沿右下方直角摺出角平分線，並如圖 6 調整上層的谷線為山線後，順勢將左下方等腰直角三角形內推，即可完成如圖 7 的平行四邊形。請各位用同樣的方式，完成八個需要的零件。

圖 3

圖 4

圖 5

圖 6

<p align="center">圖 7</p>

如何？八個零件完成得還順利吧？接著，讓我們進一步進入零件組裝吧！首先請各位看一下每個零件，可以看出它們是平行四邊形，而這個平行四邊形的兩個銳角均為 45 度，且其中一個 45 度的前後兩片可以打開（我們稱為「腳」），另一個 45 度是合併在一起無法打開的（我們稱為「頭」）。為了方便觀察，我們利用黃、綠兩種顏色各四張的色紙說明。

首先，我們將兩張零件擺置如圖 8 的樣子，其中左方綠色零件的頭朝左，腳朝右，右方黃色零件的頭朝上，腳朝下，並將右方黃色零件的兩腳打開後，夾住左方綠色零件如圖 9。接著，將圖 9 黃色零件多餘的部分由前方往後向內摺，後方往前向內摺。摺完後請將綠色零件左右平移看看是否方便拉動，這是這個作品待會是否容易移動的關鍵，太緊會卡住，太鬆容易脫落，請大家務必小心拿捏。

<blockquote>
李老師小聲說：
「建議使用兩種顏色各四張或四種顏色各兩張，效果為佳。」
</blockquote>

<p align="center">圖 8　　　　　　　圖 9</p>

在確認綠色零件的兩腳在右側後，請將黃色零件移至最左側（如圖10），再將兩個零件一起順時針旋轉，並將綠色零件的兩腳打開，拿起另一個黃色零件，同樣讓兩腳朝右放入綠色零件的兩腳中，夾住後前後內摺（如圖11），並再一次確認新放入的黃色零件是否方便移動。

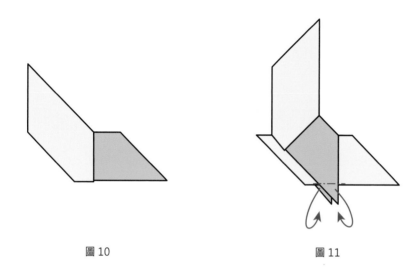

圖10 圖11

將新放入的黃色零件移至最右側（如圖12），接著再次順時針旋轉後放入新的綠色零件（如圖13），再將黃色零件多餘的部份前後內摺，確認容易移動後將新零件右移後旋轉。

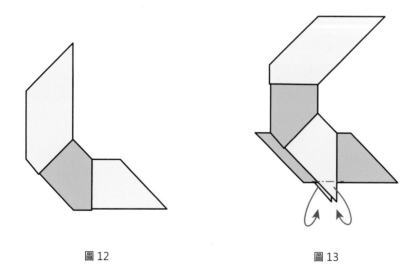

圖12 圖13

持續將新零件放入組合零件的兩腳中，摺製後再旋轉如圖14至16，一直到最後一個零件放入組合零件的兩腳中，如圖17。

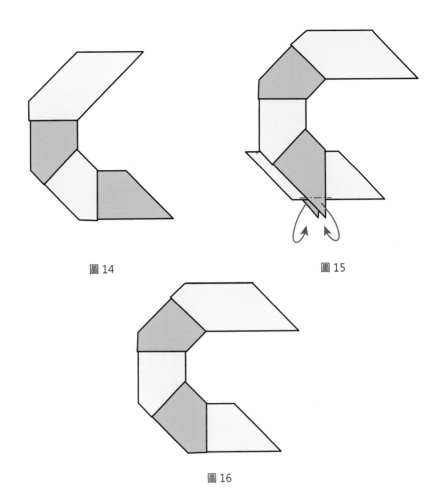

圖 14

圖 15

圖 16

最後，將圖 17 的最後兩個零件兩腳摺入內側，就能完成如圖 18 的八邊形
成品，若再將圖 18 中相互面對的零件兩兩平行移動，如圖 19 的八角星就
完成囉！

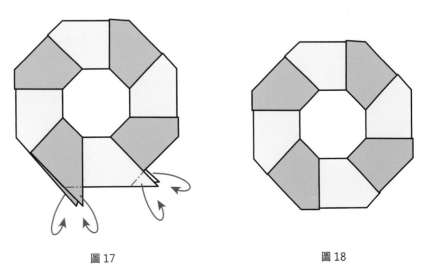

圖 17

圖 18

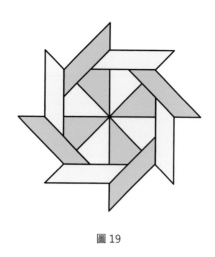

<div align="center">圖 19</div>

<div align="center">

進階小教室

平行八角星數學概念探討

</div>

接著,讓我們要進一步探討幾個在步驟中可以討論的數學問題吧!為了方便計算,這裡我們不妨假設色紙的邊長為 10 公分。首先,我們可以討論所完成零件的幾個基本問題:「這些零件是什麼形狀?邊長與角度各是多少?面積又是多少?」

如圖 20,我們可以發現零件是個兩組對邊長分別相等的四邊形(可將圖 20 放在圖 21 原始色紙摺製分格線的底圖觀察)。根據摺製過程與圖形的觀察,可以得知此四邊形的兩組對角分別是 45 與 135 度,代表這兩個同側內角互補,因此它是個平行四邊形,而其鄰邊長各為 5 公分與 $5\sqrt{2}$ 公分。

<div style="float:right; border:1px solid; padding:8px;">
李老師小聲說:

「一般色紙的邊長為 15 公分,為了方便計算起見,因此設定邊長為 10 公分或 20 公分(或 2x 公分),可減少分數的計算困擾。」
</div>

<div align="center">圖 20　　　　　　圖 21</div>

那要如何計算它的面積呢？由於 45 度角，我們可以得知它 5 公分邊上的高亦為 5 公分，所以面積等於 25 平方公分，除此之外，也可以透過面積切割，與原色紙比較而得。如圖 21，我們可以看出此零件恰為原色紙面積的 $\frac{4}{16}$，故其面積＝ $10 \times 10 \times \frac{1}{4} = 25$ 平方公分。

接下來我們可以再試著探討兩個更進階的問題：「零件內摺時，每次要將原來組裝好的部分旋轉幾度？內摺的長度又是多少呢？」

為了討論第一個問題，請各位不妨可以參考之前的圖 8，比較一下兩個零件是旋轉幾度所得。在此也提供另外一個想法：由於八個零件最後恰好旋轉了一個圓周角 360 度，又每次旋轉的角度相同，故八個零件每次的旋轉角度＝ $360° \div 8 = 45°$，這也算是個簡單的數學概念應用！

至於內摺的長度，請各位看一下圖 22。還記得我們剛剛計算出來的所有數據嗎？由於每個零件的短邊長 5 公分，長邊長 $5\sqrt{2}$ 公分，面積皆為 25 平方公分，所以我們可以計算出長邊上的高為 $25 \div 5\sqrt{2} = \frac{5\sqrt{2}}{2}$ 公分，故我們要計算內摺的長度 x 即為短邊長減去長邊上的高，亦即 $x = 5 - \frac{5\sqrt{2}}{2}$ 公分了。

圖 22

最後，我們要探討的是兩個比較有趣的問題：「請問完成的兩種作品，正八邊形與八角星的最大寬度，哪一個比較寬？而這個作品可以平行移動的原理是什麼呢？」

要探討正八邊形與八角星的最大寬度，不免會想要先看一下圖 18 與圖 19 吧。乍看之下，可能會覺得兩者的寬度是一樣的，不過經過圖 23 與圖 24 的解構，我們可以發現 y 為短邊長（5）的三倍扣除內摺的長度（x）的兩倍＝ $15-2\left(5-\frac{5\sqrt{2}}{2}\right)=5\sqrt{2}+5$ 公分（你可以參考圖 25 或多摺製一兩個零件放在作品上觀察），而 z 為長邊的兩倍＝ $10\sqrt{2}$ 公分，所以相比之下可得 z>y，也就是平行八角星的寬度要比正八邊形的寬度更寬。當然還有一個更直觀的方式，也就是再拿同樣大小的色紙再做一組，兩組放在一起比較，就可以得到同樣的結論囉！

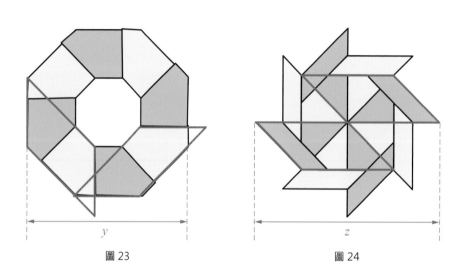

圖 23　　　　　　　　　　　　圖 24

圖 25

至於這個作品可以平行移動的原理，其實用我們從小學到中學，老師們每次在教平行時所給予平行概念的基本定義就可以說明了：「由於兩平行線之間的距離處處相等，所以當我們將零件兩兩平行移動時，就可以很平順的將兩種作品互換了。」是不是很有趣呢？

這個單元中，我們介紹了平行八角星的摺法與相關的數學概念，也讓各位讀者理解了平行相關的數學性質，不曉得你都學會了嗎？緊接著下個單元，將會介紹「立體八角星」這個作品，以及如何將它與數學魔術結合，敬請拭目以待！

平行八角星再應用
立體八角星與多次預言魔術

對應課程：七年級「因數與倍數」、「八年級平行與四邊形」、
九年級「立體圖形」
需要材料：色紙九張、撲克牌

當平行八角星變得立體

我們在上一章裡學到了平行八角星的製作方式，也探討了平行概念與
這個作品的相關幾何性質。其實，除了平面的平行八角星，用色紙還
可以進一步摺出立體的平行八角星（如圖1），也頗富數學味與摺紙
概念！請各位準備好九張色紙，跟著我們一起來吧！

首先，拿出一張色紙，並摺出左右兩邊長的八分之一（如圖2～3），
我們要把這張色紙當作「量尺」，來測量出其他八張色紙的中央八分
之一處。

李老師小聲說：
「為了最後數
學魔術操作的
方便性，建議
大家用四種顏
色的色紙各兩
張來完成這個
立體版的平行
八角星。」

圖1

<div align="center">圖 2　　　　　　　　　圖 3</div>

拿起第二張色紙，將上邊與第一張色紙的八分之一摺痕貼齊後，將下邊摺至第一張色紙下摺後的位置貼齊還原如圖 4，再如圖 5 旋轉 180度。

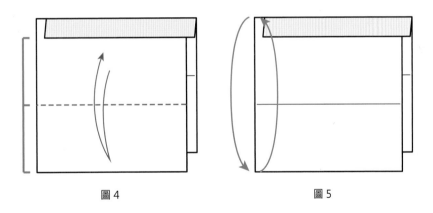

<div align="center">圖 4　　　　　　　　　圖 5</div>

仿照圖 4 摺法，再將旋轉後的第二張色紙底部上摺，與第一張色紙下摺後的位置貼齊後還原（如圖 6），就能將摺出上下對稱的摺痕，且兩個摺痕之間的寬度是邊長的八分之一。到這邊，各位不妨也可以想一下，為什麼按照這個方式，就能在中央摺出這八張色紙邊長的八分之一呢？

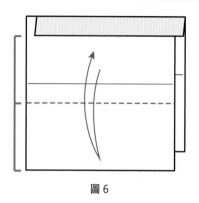

圖 6

接著，再旋轉 90 度後將底部的八分之一往上摺製，如圖 7。再旋轉 180 度後分別摺製上方中央與下方兩側四個直角的角平分線，如圖 8 至圖 9。

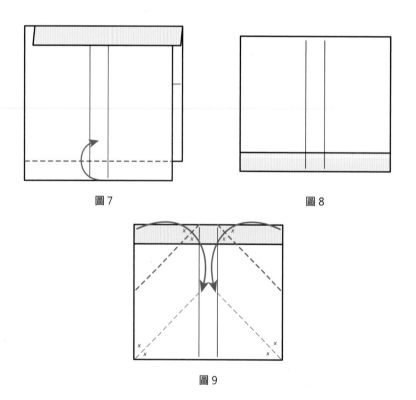

圖 7　　　　　　　　　　　　　　　圖 8

圖 9

接著，請摺製圖 10 中連接兩直角角平分線與底部鉛直線交點的水平短谷線，並調整底部鉛直線下半部為山線如圖 11。

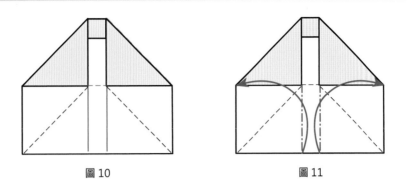

<div style="text-align: center;">圖 10　　　　　　　　　　　　　圖 11</div>

按照以上步驟，分別完成共八張的半成品，如下圖 12。

<div style="text-align: center;">圖 12</div>

接下來請依照前一單元組合平面八角星的方式，試著組合八個零件如圖 13 至圖 18，就能完成如圖 19、20 的立體八邊形與立體八角星囉！

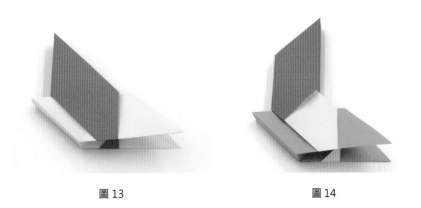

<div style="text-align: center;">圖 13　　　　　　　　　　　　　圖 14</div>

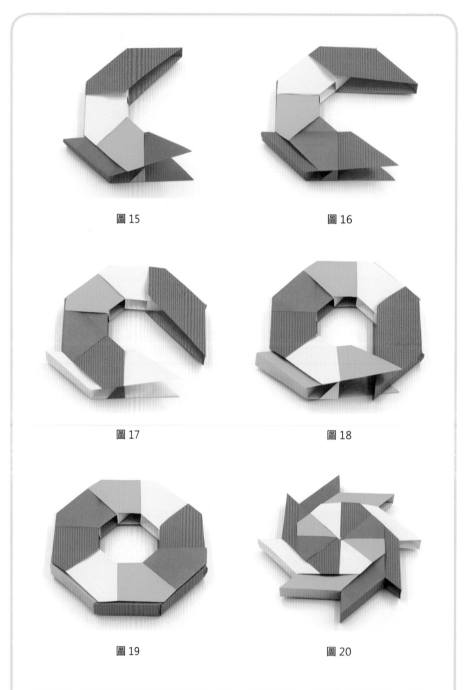

圖 15　　　　　　　　　　　圖 16

圖 17　　　　　　　　　　　圖 18

圖 19　　　　　　　　　　　圖 20

到這邊，請各位讀者仔細觀察一下，所摺製的立體八角星高度由誰控制？我們不妨再思考一個數學問題，如果我們所摺製的零件高度為1，則從正上方觀看，每個零件的面積是多少？

答案應該是 3.5×3.5=12.25 平方單位，不曉得你算對了嗎？想想看可以用什麼方式來算呢？如果我們要改變這個立體八角星的高度，你知道該怎麼做了嗎？

用立體八角星搭配撲克牌玩「多次預言魔術」

接下來我們將用這個作品搭配撲克牌，來進行一個「多次預言術」的數學魔術。【註一】請各位先準備一副撲克牌，讓我們開始吧！

首先，從牌盒中拿出一副混亂的撲克牌，向觀眾展示如圖 21 後，將撲克牌分為兩疊，並將右半疊的撲克牌正面朝上，左半疊的撲克牌背面朝上後交疊洗牌一次如圖 22。

<div style="float:left">李老師小聲說：「若交疊洗牌不熟練，也可以將正反兩疊平放在桌面上，以兩手充分混合。」</div>

圖 21

圖 22

接著，用傳統方式交疊或對切洗牌，洗到觀眾覺得可以停了為止，再攤開最後狀態如圖 23。接著，我們可以拿出平行八角星道具（平面或立體皆可），移動後得到第一個預言：「有二十五張牌牌面朝上」。讓觀眾數數看，是不是真的有二十五張牌面朝上呢？

143

圖 23	圖 24

讓觀眾確認預言無誤之後，我們可以將牌面朝上的牌紅黑兩色分離如圖 25，接著移動八角星第二次如圖 26，得到第二個預言：「黑色有 12 張，紅色有 13 張」。

圖 25	圖 26

請觀眾點數確認數量無誤後，再請觀眾觀察黑紅兩色撲克牌數字，並移動八角星如圖 27，做出第三個預言：「黑色全部是合數，紅色全部是質數」，並先驗證黑色牌的數字確實都是合數，如圖 28。

李老師小聲說：
「此處為了操作撲克牌的完整性與方便討論，將撲克牌的 A、K、Q、J 分別代表數字 1、13、12 與 11。」

圖 27 圖 28

在驗證完黑色牌後，接著驗證紅色牌是否全為質數，如圖 29。這時，讓觀眾自行發現紅心 A 並非質數，再移動八角星作品如圖 30，出現最後一次預言：「我預言有人會用手指 ♥ A！」

圖 29 圖 30

怎麼樣？是不是很神奇呢？這個魔術除了有趣之外，也適合用來教學，釐清學生的數學概念：「1 不是質數，也不是合數。」也可以討論 1 至 13 的質數與合數多寡，並且搭配可移動的摺紙作品，十分吸睛！到底這個魔術一開始是怎麼設計的呢？讓我們來破解魔術吧！

首先，我們必須將從牌盒裡的牌卡先設計如圖 31，將要做為預言牌

的 25 張牌（12 張黑色合數、12 張紅色質數與紅心 A）放於右手邊，並將紅心 A 放在最中間做為分界，當你要從圖 21 的步驟進到圖 22 時，請自然地將從紅心 A 開始的右手邊牌堆正面朝上，左手邊牌堆正面朝下進行洗牌。這麼一來不論你怎麼洗，正面朝上的永遠都會是那 25 張牌囉！加上事先製作書寫文字的八角星作品，就可以如圖 21 至圖 30 的過程展現魔術啦！記得事先工作做足，多練習幾次會比較順手。請各位找個機會，透過這個魔術跟作品嚇嚇大家，同時增進你與朋友間的感情吧！

圖 31

註解

註一：此魔術坊間有不少魔術師分享或製作道具，惟多半透過奇數與偶數進行此魔術，此次改為質數與合數進行，為莊惟棟老師（劉謙紙牌顧問、IGS 二岸魔數術學文教執行長）首創，並結合馬來西亞 CreativeWizard 公司執行長張寶幼老師分享設計的八角星摺紙活動（立體與平面均可）進行，特此致謝。

主題五

影印紙的立體應用

第 十 章

善用生活中的巧妙比例

從四角錐到填充八面體

> 對應課程：八年級「勾股定理」
> 　　　　　九年級「相似形」、「生活中的立體圖形」
> 需要材料：A4 或 B4 影印紙

為什麼影印紙要設計成這個長寬比例？

你知道生活中常用的影印紙的長寬比例是多少嗎？請拿起一張影印紙（A4或 B4 皆可），依照圖 1 和圖 2 的方式摺摺看，就會發現在圖 1 中摺出來的等腰直角三角形的斜邊（圖中虛線），和影印紙的長邊竟然是相等的。而又由於影印紙的短邊就是等腰直角三角形的一股長，假設短邊長為 1，等腰直角三角形的斜邊長就會是 $\sqrt{2}$，又斜邊與長邊等長，因此影印紙的長邊與短邊的長度比就是 $\sqrt{2}$：1 了。

圖1

圖2

至於影印紙為什麼要設計成 $\sqrt{2}$：1 這個比例呢？其實有個很重要的原因。請再拿一張相同大小的影印紙，對半裁切後將其中一半旋轉 90 度，再與另一張完整影印紙的左上方兩邊對齊，你會發現兩張長方形的對角線恰可連成一直線（如圖 3～4），也就是兩個長方形彼此是相似的（因為兩多邊形相似的條件為：對應角相等，且對應邊成比例）。若我們假設原紙張的短邊為 1，長邊為 x，則我們可以列出 $x：1 = 1：\frac{x}{2}$ 的算式，故 $x^2 = 2$，便可得出 $x = \sqrt{2}$ 的結果。也就是若我們將影印紙沿長邊中點連線對半裁切（或將大小相等的兩張影印紙以長邊拼合）得到的紙張，將與原影印紙的比例相同。如此一來，若我們影印時需要縮小圖形，就只需要將原影印紙作長邊對半裁切，則縮小的影印紙與原影印紙的長寬比相同，原作品大小與影印出來的結果也會彼此相似，放大時也是同樣的道理。

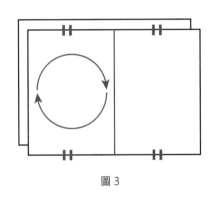

圖 3

圖 4

而透過影印紙的巧妙比例，我們可以製作出一些十分有趣的作品。讓我們先從一個簡單的四角錐開始做起吧！

李老師小聲說：「如果想節省空間與紙張，讀者也可將 A4 尺寸的影印紙，應用其 $\sqrt{2}$：1 的特性，將其裁切為等比例的兩等份或四等份，再進行後續的摺製與組裝。」

用影印紙做出四角錐

首先請拿一張影印紙，如圖 5、6 分別在長短邊各摺出其中點連線後，再摺出長邊中點與原矩形的四個端點的連線，如圖 7、8。

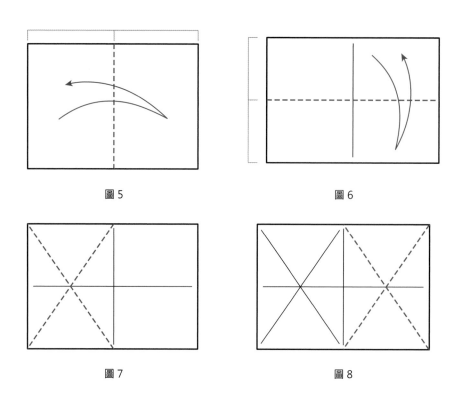

圖 5　　　　　　　　　　　　圖 6

圖 7　　　　　　　　　　　　圖 8

接下來如圖 9，將最後摺製的四條連線由谷線改為山線，且左右兩交叉點的連線不摺（圖中實線處），即可依山谷線分佈完成如圖 10 的四角錐。

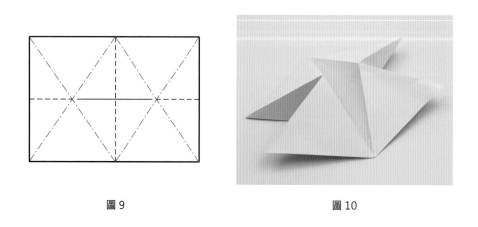

圖 9　　　　　　　　　　　　圖 10

由於這個作品目前無法定型，建議可以翻至背面，將內縮突起的直角三角形，分別摺製其兩銳角的角平分線（如圖 11、12），即可將圖 10 放於平面時作簡單固定如圖 13，而若要固定得更完整，也可以口紅膠或膠水將中間的鈍角三角形接合面黏貼，就不會有容易移動的情形了。

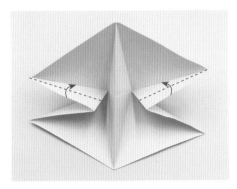

圖 11

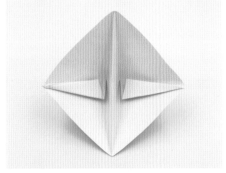

圖 12

圖 13

李老師小聲說：
「事實上，圖
14 是其中一種
正方體展開圖
的組合方式，
各位不妨試試
與圖 14 不同的
其他組合方式，
也是很有趣的
哦！」

接下來按照上面方式摺製共六個四角錐，並用膠帶將其對應邊接合如圖 14，即可將六個四角錐翻摺形成一個正立方體如圖 15，且此六個角錐的頂點恰重合於正立方體的中心處。

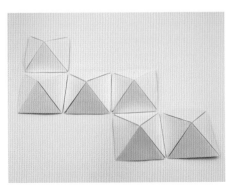

圖 14

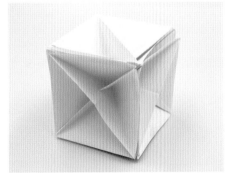

圖 15

不曉得各位有沒有覺得很神奇呢？我們以幾張生活中隨手可得的影印紙，幾道簡單的摺痕，就可以完成一個正立方體，這也代表每個角錐恰是正立方體體積的六分之一！這是為什麼呢？

為了討論這個問題，我們不妨看一下圖 16。若將正方體從中心點與八個頂點連線，可將此正方體切割為六個角錐，假設這個正方體的邊長為 1，則可計算出其底部正方形的對角線為 $\sqrt{2}$，再根據勾股定理，可以算得此正方體最遠的兩頂點間的距離為 $\sqrt{3}$，也就是此四角錐的稜長為 $\frac{\sqrt{3}}{2}$。

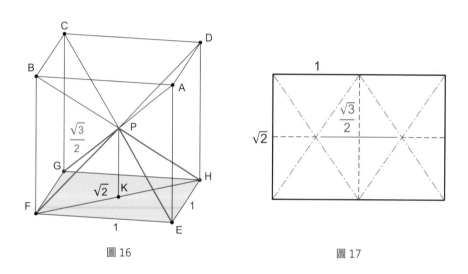

圖 16

圖 17

接下來我們再看圖 17 的四角錐展開圖，根據剛剛摺製的過程，長邊的一半即為正方體的邊長＝1，應用影印紙的比例，可以得知短邊長為 $\sqrt{2}$，故其稜長（即長邊中點與四個端點連線段長的一半）為 $\frac{\sqrt{3}}{2}$，也就是說摺製出來的四角錐就和上面從正方體切割出的角錐稜長相等、底面積也相等囉！

李老師小聲說：
「亦可考慮以平行線截等比例線段，求得角錐的高度為正方體邊長的一半來說明。」

填充八面體與影印紙四等份摺製

接下來，讓我們應用影印紙長寬比為 $\sqrt{2}$：1 的特性，繼續製作與剛剛完成的六分之一正方體四角錐相關的另一個作品──填充八面體。首先，請各位讀者將兩張影印紙，分別摺製其短邊中點連線如圖 18，接著摺出影印紙兩條對角線的中垂線如圖 19，最後摺製兩中垂線在長邊交點與短邊中點的連線如圖 20，並且按照兩張影印紙的山谷線分別摺製完成後如圖 21。

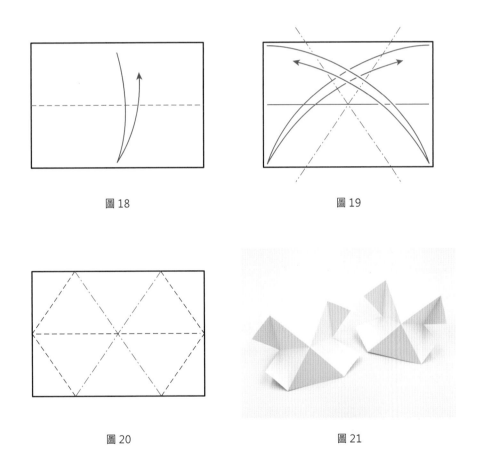

圖 18

圖 19

圖 20

圖 21

如圖 22，接著將兩個半成品對向拿取，並將右方的半成品旋轉 90 度，再分別將左右兩個半成品的尖角處插進對方的凹槽處（如圖 23），即可完成如圖 24 的填充八面體。【註一】

圖 22

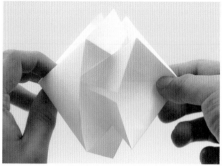

圖 23

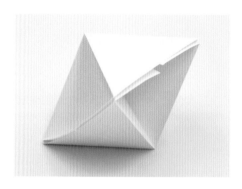

圖 24

這個填充八面體又有什麼特性呢？大家可以將這個作品垂直擺放在前面完成的兩個四角錐中間，會發現此填充八面體剛好可與四角錐的三角形面完全貼合（如圖 25）。根據前面討論的數學性質，若將此八面體的凹陷處填滿，則其恰好是原來兩個四角錐上下疊合的形體（如圖 26），也就是說它的體積為原四角錐的兩倍。如果我們多摺製一些八面體作拼組，再加上之前完成的四角錐為底座，則可完成如圖 27 填充空間的效果，所以我們將它命名為「填充八面體」。

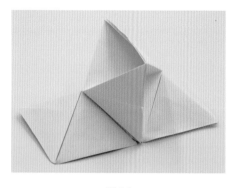

圖 25

圖 26

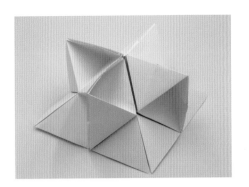

圖 27

話說回來，如果這個填充八面體確實可與原四角錐密合，不就代表它的邊長跟四角錐完全相同了嗎？可是它們的摺法不同，為什麼可以摺出同樣長度的作品呢？要回答這個問題，我們可以觀察一下圖 9 與圖 19 的關聯性。

若其線段長度相同，我們發現圖 9 的左（右）半邊的 X 形摺痕與圖 19 所產生的摺痕應該是等長的，也就是圖 20 中間的 X 形摺痕與長邊的交點恰落於長邊的四分之一處。為什麼會這樣呢？

為了說明這個問題，我們再拿一張影印紙，摺製短邊中點連線與其中一條對角線的中垂線，並且繪製其中一條對角線連線如圖 28，觀察其連線後的圖形。因為 EF 為 \overline{BD} 的中垂線，由於兩個三角形（△ ABD 和△ GBE）的角度對應相等，則這兩個三角形就會相似（AA 相似性質），故△ ABD ～△ GBE，其對應邊長成比例，而影印紙的長寬比 \overline{AB}：$\overline{AD} = \sqrt{2}$：1，因此 \overline{EG}：\overline{GB}：$\overline{EB} = 1$：$\sqrt{2}$：$\sqrt{3}$。

圖 28

若我們假設△ ABD 的短股 $\overline{AD} = 1$，則長股 $\overline{AB} = \sqrt{2}$，斜邊 $\overline{BD} = \sqrt{3}$；故 $\overline{EB} = \frac{\sqrt{3}}{2} \times \frac{\sqrt{3}}{\sqrt{2}} = \frac{3}{4}\sqrt{2}$。即 \overline{EB} 的長度為 \overline{AB} 的 $\frac{3}{4}$。

在這一章裡，我們先以影印紙摺製了體積為正方體六分之一的四角錐，再藉由影印紙的巧妙比例，以兩張大小相等的影印紙摺製了可以填充空間的八面體，見證了生活中常用的紙張與數學的密切關聯性。不曉得你是否也體會到了呢？

李老師小聲說：「亦可將 E、D 兩點連線，透過直角三角形 AED 三邊長已知長度與中垂線性質，搭配勾股定理計算出 \overline{EB} 的長度為 \overline{AB} 的 $\frac{3}{4}$，有興趣的讀者不妨可以試試。」

藝數摺學

註解 ────────────

註一：本摺法原始出處為《本格折り紙 $\sqrt{2}$》（日貿出版社，前川淳著，亦有英譯本 *Genuine Japanese Origami*, Dover publications），如果對於影印紙其他摺製作品有興趣的讀者可以參考。

第 十 一 章

影印紙比例再應用

藝數摺學立方體

> 對應課程：九年級「相似形」、「生活中的立體圖形」
> 需要材料：A4 影印紙

用影印紙動手做藝數摺學立方體！

在前一個單元討論了影印紙的長寬比為 $\sqrt{2}$：1，並且試著完成了六分之一正方體的四角錐以及填充八面體後，這個單元我們要進一步透過一樣的比例，完成另一個更神奇的作品：藝數摺學立方體。

「藝數摺學立方體」源自於 Yoshimoto Cube，原始作品總共有三種不同類型，此次我們要用影印紙完成的是與第三號 Yoshimoto Cube #3 結構相同的作品，並且討論其變化關係。這個作品共有十二個相同的零件，並且可組成一個立方體。各位可以想想，這十二個零件應該要長成什麼樣子呢？

為了討論這個問題，我們不妨回到上個單元的六分之一正方體的四角錐來思考。由於每個四角錐體積都是正方體的六分之一（如圖 1），若我們可以將每個四角錐再從其中一個對稱面一分為二（如圖 2），那不就可以完成 6×2=12 個相同的三角錐了嗎？事不宜遲，我們馬上來試試！

李老師小聲說：
「Yoshimoto Cube 總共有三種，相關影片可以參考：
https://www.youtube.com/watch?v=U9sY0DaJVOE
其中第一種作品，國內師大附中的彭良禎老師已經發展了「百變方塊」與「1+1 不等於 2」課程，並討論相關的數學概念。」

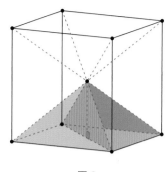

圖1

圖2

首先請拿一張影印紙，在短邊取中點連線後，將左右兩側的直角分別摺至短邊的中點連線（如圖3）。接下來再沿摺下來兩直角所形成的水平線，將上方的直角三角形下摺（如圖4）。

李老師小聲說：「由於這個作品必須頻繁翻面，建議也可以用 A4 的美術紙摺製，也可以顧及接下來後續加磁的固定效果。」

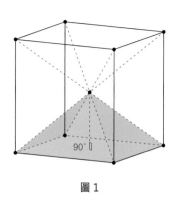

圖3

圖4

下一步請將目前紙張底邊的中點摺至剛剛下摺的三角形直角處（如圖5）。將剛剛下摺的直角三角形往回翻後，摺製目前中間的矩形兩對角線（如圖6），請注意目前所摺製的所有線條均為谷線。

圖5

圖6

為了方便討論預計完成作品的比例關係，我們不妨依上述程序再摺一張，取其中一張攤開並觀察所有的摺痕，將兩張並排標示部份頂點的位置（如圖7），因為影印紙的長寬比為 $\sqrt{2}$：1，為了容易計算，可以假設長邊長為 $2\sqrt{2}$，短邊長為2，由於上方的三角形為等腰直角三角形，下摺後可得 $\overline{CD}=1$，故 $\overline{AB}=2\sqrt{2}-1$。

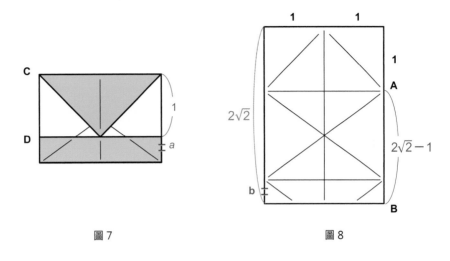

圖7 圖8

接下來由於將底邊上摺，我們可以得到 $a=b=\dfrac{2\sqrt{2}-1-1}{2}=\sqrt{2}-1$。所以圖7的長方形長邊為2，寬為 $1+\sqrt{2}-1=\sqrt{2}$，故其對角線長為 $\sqrt{6}$，其長寬比也恰為 2：$\sqrt{2}=\sqrt{2}$：1。

接著，將底邊再次上摺，再沿下方矩形對角線與中點至底邊連線內縮（如圖9中紅線），將上方左右兩側的直角三角形插入下方矩形的寬與之貼合，即可完成如圖10的三角錐成品。

圖9 圖10

至於這個三角錐有什麼特性呢？由於此三角錐其中一個三角形面恰為等腰直角三角形，延續上方的假設，其三邊長恰為 $\sqrt{2}$、$\sqrt{2}$ 與 2，而根據觀察，此三角錐的高 \overline{PK}，剛好是下方矩形中心點到長邊的垂直距離，長度為下方矩形寬度 $\sqrt{2}$ 的一半，所以其高度恰為底部等腰直角三角形一股的一半。也就是說，若我們將兩塊完全相同的三角錐擺在一起（如圖 11），就會發現恰好形成一個四角錐，其底部形成一個正方形。根據三角形的中點連線性質，所得到三角錐的高恰為底部等腰直角三角形一股的一半，所以若以此正方形為底繪製一個正方體，則此四角錐的頂點恰位於此正方體的中心點！

圖 11

因此目前完成的三角錐體積即為整個正方體的 $\frac{1}{12}$，也就是說，如果我們完成十二個一樣的三角錐零件，就可以組成一個正方體了。

但是在完成十二個零件後，要如何組裝呢？由於完成後作品翻出的其中一個型態是每個三角錐兩兩以側面交錯貼合（如圖 12），因此我們可以參考這個型態，先將十二個三角錐擺放如圖 13，並將每個零件的銜接處以透明膠帶貼合，最後再將頭尾兩側的三角錐黏接成環，就可以完成這個充滿數學味的作品了。

李老師小聲說：
「若不想浪費太多紙張並讓成品便於攜帶，建議可利用影印紙長寬比為 $\sqrt{2}$:1 的特性，將原紙張裁切為兩等份或四等份甚至八等份，再依同樣的方式摺製，同樣可得相同比例的三角錐。」

李老師小聲說：
「貼合時為了方便翻出所有結果，並保持整個作品的穩定性，建議每個零件的貼合處預留 1~2mm 的空間，並且前後兩側都要貼合，才可以讓整個作品翻得更順，保存更久。」

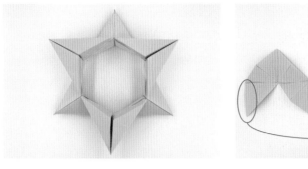

圖 12

黏接成環

圖 13

在此提供幾種不同的翻摺型態供大家參考（圖 14 ～ 18），請各位也發揮
創意，看看還可翻出哪些不一樣的型態呢？

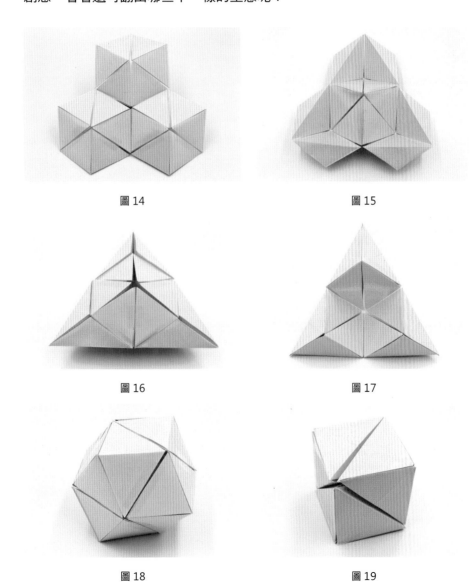

圖 14

圖 15

圖 16

圖 17

圖 18

圖 19

藝數摺學立方體展開圖與加磁

然而我們的作品至此似乎還沒完全結束。在大家認真翻出各型態的同時，是否有感覺零件有時並無法十分密合，稍嫌蓬鬆（如圖 19），與影片中的狀態有所差異。不曉得各位有猜出來是什麼原因嗎？

沒錯，就是磁性！由於原作加上了磁性，使得每個狀態下貼合面都可以兩兩相吸，因此作品的穩定性更高，貼合度更佳。

只是要怎麼加上磁鐵呢？

我們將十二個零件的展開圖接合如下（圖 20），並依照之前翻摺此成品的各項結果觀察，會發現在大多數的狀態下，左右相對的兩個等腰鈍角三角形將會彼此貼合，所以我們可以在其中一側的鈍角三角形貼上磁鐵（圖 21 的綠色圓形處），另一側的鈍角三角形貼上鐵片（圖 21 的紅色三角形處），即可完成大部分作品的固定。

圖 20

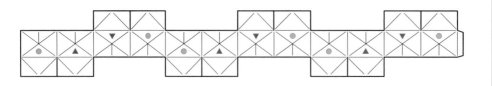

圖 21

李老師小聲說：
「完成的作品尚有圖 12 仍無法完全貼合的問題，有興趣的讀者不妨想一下，需要在哪些地方再加上磁鐵與鐵片，又總共需要加上多少個磁鐵與鐵片才夠呢？」

李老師小聲說：
「為方便讀者摺製，略加改良完成附件中的模板，設計者為台北市的陳啟仁醫師。讀者不妨參考圖 21 加磁後摺製完成，記得一個作品只需要三張模板哦！」

此外，這個作品之所以有趣，除了可以用一個作品完成各式各樣的型態，還可以由兩個以上作品組合成不一樣的型態（如圖 22 ～ 25），甚至還可以挑戰四個以上成品的組合！至於組合後還能有哪些變化，就有待各位自己去發掘，相信會更有成就感！

圖 22

圖 23

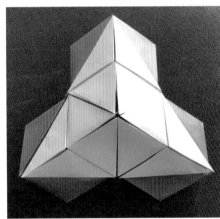

圖 24

圖 25

從等腰三角形貝殼螺線學相似

對應課程：九年級「相似形」
需要材料：色紙

在進入最後一個主題「相似與內心」前，讓我們回顧一下：在第四章用色紙摺製「勾股收納盒」時，就曾經討論了母子相似性質的應用。然而你知道嗎？其實只要用一張色紙，就可以摺出一個簡單的「貝殼螺線」，並且在上面看到許多的母子相似了。事不宜遲，我們來做做看吧！

首先將正方形色紙旋轉 45 度如圖 1，摺製其中一條對角線後還原如圖 2。

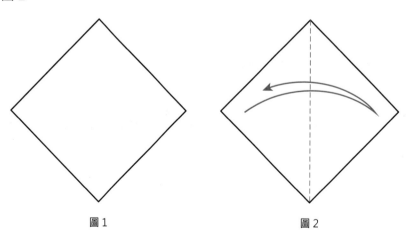

圖 1　　　　　　　　　　圖 2

接著如圖 3 摺製另一條對角線，使色紙成等腰直角三角形後，如圖 4 摺製此三角形的左方一股中點與底部斜邊中點連線後還原。

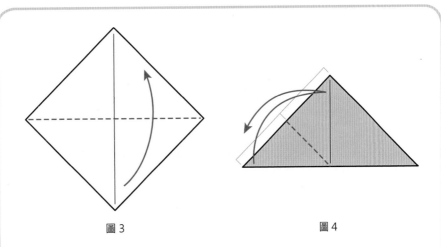

圖 3 圖 4

然後，將頂端直角上下兩層一併摺至剛剛摺出的摺線，並使新摺痕通過右下方 45 度角後還原（如圖 5），接著另一側再摺出兩線交點與左下方 45 度角連線後還原（如圖 6，同樣上下兩層一起摺）。

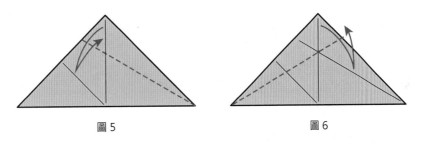

圖 5 圖 6

完成所需的摺痕後攤開如圖 7，並將左上方與右下方的摺痕內摺如圖 8。

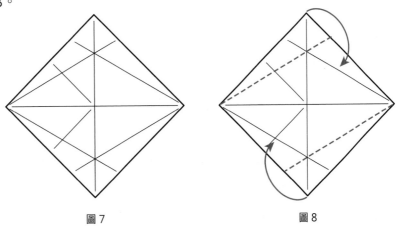

圖 7 圖 8

接著再摺製右上方與左下方的摺痕如圖 9，使其成為圖 10 的菱形。

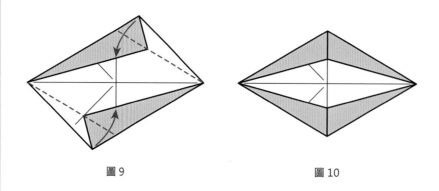

<div style="text-align:center">圖 9 圖 10</div>

到此我們先停一下，想想目前完成的菱形的各個角度各是多少？關鍵在哪一個步驟？又為什麼是菱形呢？

要說明這幾個問題，不妨將剛剛摺製的菱形再打開，找到圖 4 摺製的中點連線，並將上方的直角摺製至此線上（如圖 11），則會發現若將剛剛摺製的中點連線延長，就可以看到一個三邊長為 $1 : \sqrt{3} : 2$ 的直角三角形（如圖 12），其對應的三個角度分別是 30-60-90 度，也就是我們摺進來的角度為 $(90^{\circ} - 60^{\circ}) \div 2 = 15^{\circ}$，所以就可以算出剛剛完成的菱形的角度是 60-120-60-120 度！

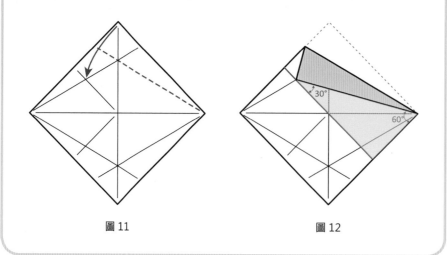

<div style="text-align:center">圖 11 圖 12</div>

接著請再還原成剛剛完成的菱形，並如圖 13 將左下方內側的三角形
拉出（如圖 14）。

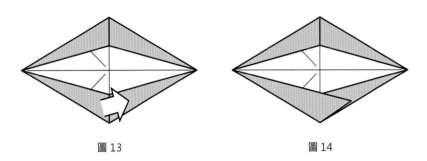

圖 13　　　　　　　　　　圖 14

再將下方三角形沿水平對角線上摺（如圖 15），並將拉出的三角形
（我們稱為「手」）插入上方右側製造出的縫隙（我們稱為「口袋」）
中，就可以完成一個 30-30-120 度的等腰三角形了（如圖 16）！

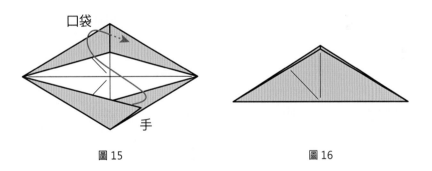

口袋

手

圖 15　　　　　　　　　　圖 16

完成此等腰三角形後，我們續摺頂角右側的角平分線（如圖 17），
使得其一腰與此三角形底邊上的高對齊（如圖 18）。

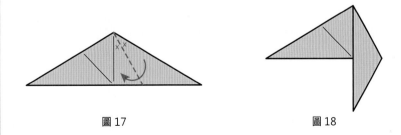

圖 17　　　　　　　　　　圖 18

此時，我們在右側又得到一個等腰三角形。接著，請再將其一腰向上摺，與一開始我們製造的 30-30-120 度的等腰三角形底邊對齊後，再重覆一次這個動作，最後將摺製出來的三角形從前方拉至後側卡住，就可以完成如圖 22 的等腰三角形貝殼螺線了（如圖 19 ～ 22）！

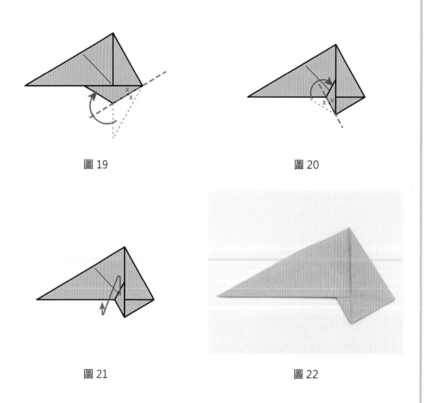

圖 19

圖 20

圖 21

圖 22

完成這個作品後，最後留下兩個問題給各位思考一下（答案請見章末註解）：

1. 此作品一共有幾個不同的相似三角形？角度分別是多少呢？

2. 若一開始完成的菱形不是 60-120-60-120 度，則所完成的作品是否仍然有母子相似性質的特性呢？

我們這次的手作坊透過一個簡單的作品，完成了好多的母子相似三角形在裡頭，並且一併討論了如何在一張色紙中摺出 15 度角。不曉得你都學會了嗎？

註解 ─────────────────────────────────

註一：兩個問題的答案如下：總共有七個三角形，且所有的三角形都相似；且若一開始的菱形不是 60-120-60-120 度，則所完成作品最大的兩個三角形與其他三角形不相似。

相似與內心

無止境的相似

百轉千摺

> 對應課程：八年級「等差數列」、九年級「相似形」
>
> 需要材料：全開或半開美術紙（建議雙面不同色或不同材質為佳）

利用「等比級數」計算連續相似三角形的總面積

在上一個手作坊單元〈從等腰三角形貝殼螺線學相似〉中，我們完成了由連續四個彼此相似的 30-60-90 度的直角三角形所組成的貝殼螺線（如圖1）。假設想要進一步計算它的面積，可以怎麼做呢？

在第四章〈從平面到立體──勾股收納盒中盒〉中，我們複習過三角形的相似，也知道相似三角形彼此的對應邊長會成固定的比例。因此，假設最小的直角三角形面積為 1，由於各組彼此相似的大三角形與小一號的三角形對應邊長的比皆是 $\sqrt{3}:1$，因此其由小到大的三角形面積比為 1：3：9：27（相似三角形的面積比＝對應邊長的平方比），所以就能計算它的面積總和為 1 ＋ 3 ＋ 9 ＋ 27 ＝ 40 了。

圖1

因為只有四個三角形，所以可以很快算出其面積的總和，然而如果有很多個三角形的面積要加總，是否有比較便捷的方法呢？這時候我們在中學課程中所學到的「等比級數」就可以派上用場了！

若有一個數列的後項比前項的比值為一個定值，稱為「等比數列」，而所謂的等比級數，就是其各項數字的總和。一般而言，在計算一個數列的總和時，如果這個數列是等比數列，計算起來就會非常方便。怎麼說呢？以 $1 + 3 + 9 + 27$ 為例，先觀察其前後項的關聯性，確定 1，3，9，27 是一個後項比前項比值皆為 3 的等比數列。我們假設其總和為 S，可得 $S = 1 + 3^1 + 3^2 + 3^3$。接著，將這個式子左右各乘以 3，得到 $3S = 3^1 + 3^2 + 3^3 + 3^4$，再將兩式相減，即可得到 $2S = 3^4-1$，也就是 $S = \frac{3^4-1}{2} = 40$，跟上面累加計算的結果相同。同樣地，如果我們要計算的是 $S = 1 + 5^1 + 5^2 + \cdots + 5^8$，仿照上面的方式，由於其後項比前項的比值為 5，故得 $5S = 5^1 + 5^2 + \cdots + 5^9$，再將兩式相減，就可以得到其和為 $S = \frac{5^9-1}{5-1} = 488281$。

等比數列的極致應用——百轉千摺

接下來我們要製作的作品「百轉千摺」，即是將等比數列應用到了極致，上面有著許許多多的相似三角形（如圖 2）。但在開始摺製之前有一個前置作業：裁切一段長度較長的直角梯形（如圖 3），在此建議大家可以使用全開或半開的美術紙直接裁切一邊而得。裁切成直角梯形，目的是讓完成作品的三角形可以造成等比例縮放的效果。準備好了嗎？就讓我們開始吧！【註一】

圖 2

圖 3

首先，如圖 4 至圖 5，將兩直角置於上方後，先摺製左下方角度的角平分線。

圖 4

圖 5

如圖 6 至圖 7，將右側的白色角摺出其角平分線。

圖 6

圖 7

如圖 8 至圖 10，逆時針旋轉 90 度後將上方邊長摺至與下方直角三角形一股貼齊，接著再逆時針旋轉 90 度（如圖 11）。

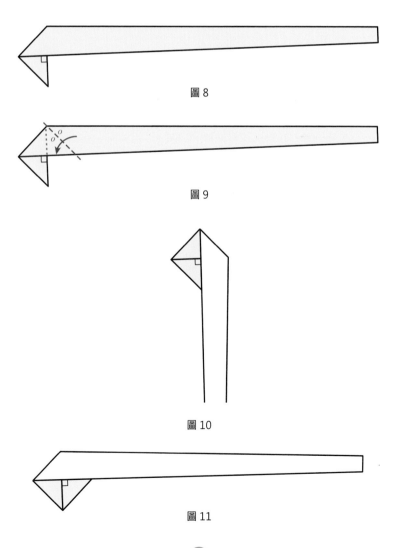

圖 8

圖 9

圖 10

圖 11

如圖 12 至圖 13，持續將上方邊長摺至與下方直角三角形一股貼齊。

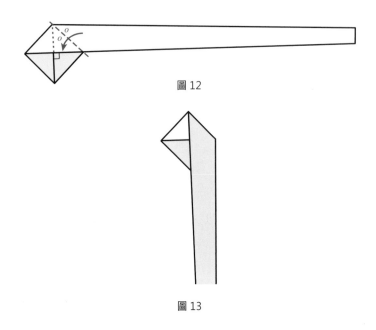

圖 12

圖 13

如圖 14 至圖 15，持續逆時針旋轉 90 度，並將上方邊長摺與下方直角三角形一股貼齊至紙條摺製完畢後，攤開所有摺痕。

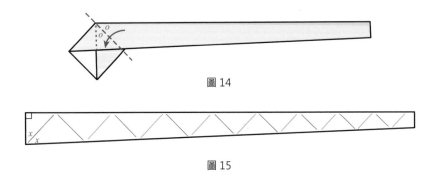

圖 14

圖 15

接下來由於我們要製作如圖 2 雙色交錯的成品效果，觀察圖 15 所產生的摺痕後，發現除了第一道與第二道摺痕皆為谷線外，其餘摺痕均依照「山、谷」交錯的方式呈現，為了整體作品的一致性，我們把第一道摺痕改摺為山線（如圖 16），接著再按照原摺痕依序摺出第二、三、四道摺痕（如圖 17）。為了加強作品的穩固性，我們把第一個摺製壓在長條下的三角形，與上方的長條調整上下層的位置，形成扣住的效果， 接著再水平上下翻轉至背面（如圖 18）。

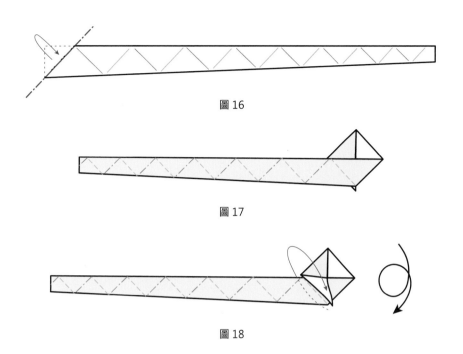

圖 16

圖 17

圖 18

李老師小聲說：
「建議雙手併用，左手摺製長條梯形至中心點，右手順勢順時針旋轉90度，會更容易完成。」

接下來請依照原來的摺痕依序摺製第五道摺痕（如圖19～20），使得長條梯形卡住中心直角點後，再順時針旋轉90度，依序摺製第六、七、八……道摺痕，使得長條梯形往後摺至右側直角三角形下層，並且卡住中心直角點，順時針旋轉90度（如圖21～22），直到所有摺痕摺製完成，即可產生如圖23的結果。

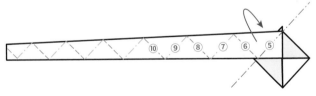

圖 19

圖 20

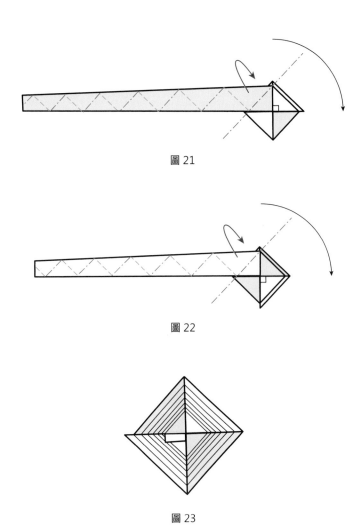

圖 21

圖 22

圖 23

最後我們再將多餘部分的四邊形向後摺塞入下層（如圖 24），即可完成
如圖 25 的成品。接著若想變化造型，讓平面作品造成立體的效果，試著
再將中間的三角形以逆時針擠壓旋轉，就可以造成類似花朵的效果（如圖
26）。

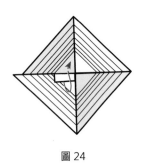

圖 24

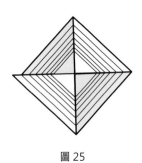

圖 25

<div align="center">圖 26</div>

<div align="center">進階小教室</div>

更多層的百轉千摺── 斜率與銜接

摺完上面的作品，不曉得大家是否感受到相似與旋轉的威力了呢？事實上，若我們選擇的紙條材質夠好，長度也足夠，還可以做出如圖 27 更多層精緻作品的效果。但是若紙張長度有限，想一想可以如何改變其他變因，讓作品的層數增加呢？

<div align="center">圖 27</div>

為了討論這個問題，請大家先看一下圖 28 的兩個直角梯形，在長度都相同、寬度也有限的前提下，不一樣的地方在哪裡？若同樣都以上面的方式完成作品，哪一個的層數會比較多呢？

圖 28

要解決這個問題，我們可以利用高中學到的「斜率」概念。所謂的斜率，指的是當水平移動一個單位長時，垂直方向的高度變化。如底下的圖 29 所示，當向水平方向 AC 移動 1 格，垂直方向 CB 會向上移動 x 格，則我們稱直線 AB 的斜率為 x；所以若水平移動的長度為 a，垂直向上移動的高度為 b，則其斜率為 $\frac{b}{a}$。依照這個概念，圖 28 兩張紙條不一樣的地方就是斜率了，上方的斜率較大（陡），下方的斜率較小（緩）。接下來請實做看看斜率會如何改變成品的層數呢？

李老師小聲說：
「需注意方向：向右與向上為正，向右與向下為負，故斜率也有可能是負的。」

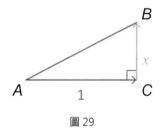

圖 29

實做後會發現，斜率較大的紙條層數較多！不曉得大家知道原因嗎？請將兩個作品攤開，細看一下摺痕，回想一下這些摺痕的摺製方式，若以山線與谷線來區別兩種摺痕，明顯可以得知同一種摺痕（山線或谷線）彼此是互相平行的，而不同類的摺痕彼此互相垂直（如圖 30）。

圖 30

因為上方紙條的斜率較大，摺線在垂直轉折後會較快接觸到底部的斜直線，所以向右延伸到底所造成的三角形也會比較多，自然層數也比較多囉！

所以，雖然一般可取得的影印紙長度有限，除了可以利用銜接的方式把紙條加長外，我們還可以利用斜率的概念，巧妙地把紙條加長，而且不浪費任何材料，一張紙就完成一個作品。接著請大家拿一張影印紙（或美術紙），跟著我們做下去吧！

李老師小聲說：「此處 P 點會影響最後作品斜率的大小，請讀者不妨取左上方邊長的 $\frac{1}{3}$ 左右較為適合；待確定做法後，再調整範圍至 $\frac{1}{2}$ 至 $\frac{1}{4}$ 的位置製作不同作品，藉以理解其差異性。」

如圖 31，在長方形紙張上的短邊任取一點 P，將左上方的 A 點摺至短邊上的 A' 點，再將左下方的 B 點摺至 A' 點產生 Q 點（如圖 32）。

圖 31　　　　　　　　　　　　圖 32

翻面後摺製兩短邊的中點 R、S 連線，再將上層沿 \overline{RS} 連線剪開（如圖 33 至 34）。

圖 33　　　　　　　　　　　　圖 34

翻面如圖 35，分別取上半部右側 \overline{DR} 的中點 X 與下半部右側 \overline{RC} 的中點 Y 如圖 36。

圖 35 圖 36

如圖 37，將 \overline{PX} 與 \overline{QY} 分別連線後，以剪刀分別剪下得四段長紙條。

圖 37

如圖 38，將第二、四段長紙條分別旋轉 180 度後與第一、三段長紙條分別連接（可使用膠帶或白膠於銜接處固定）。

圖 38

如圖 39，將兩銜接後的紙條再沿 S、P(Q) 連接，我們就可以得到一張斜率完全相同，且長度為原紙張四倍長的直角梯形，現在你可以用這張親手製

作的模板，摺製一個屬於自己獨一無二的作品了！

<div align="center">圖 39</div>

李老師小聲說：
「此處亦可以用國中所學的算術平均數或等差數列來說明解釋，有興趣的讀者可以思考一下！」

只是為什麼製作出來的四張直角梯形斜邊斜率相同呢？請看一下圖 40 的左半部，若我們假設原來 A 點向下摺的長度為 a，B 點向上摺的長度為 b，依照我們摺製的過程，則 $\overline{PQ} = a + b$，即整張紙的寬度為 2(a + b)，故裁切點 S 上下方的 $\overline{PS} = \overline{SQ} = \dfrac{a+b}{2}$。

<div align="center">圖 40</div>

接著我們再看圖 40 的右半部，由於 X 為 $\overline{DR} = \overline{AS}$ 的中點，故 $\overline{DX} = \overline{XR} = \left(a + \dfrac{a+b}{2}\right) \div 2 = \dfrac{3a+b}{4}$；同理 $\overline{RY} = \overline{YC} = \left(b + \dfrac{a+b}{2}\right) \div 2 = \dfrac{a+3b}{4}$。假設此紙張的長度為 $\overline{BC} = l$，故上半部斜邊 \overline{PX} 的斜率 $= \dfrac{\overline{XR}-\overline{PS}}{\overline{BC}} = \dfrac{a-b}{4l}$，與下半部斜邊 \overline{QY} 的斜率 $\dfrac{\overline{YC}-\overline{QB}}{\overline{BC}} = \dfrac{a-b}{4l}$ 相同！【註二】

最後，我們再出個數學問題與一開始提到的等比級數作連結。如圖 41 中的百轉千摺共有八個大大小小的直角三角形，且最大的直角三角形其長股為 4，短股為 3，這八個直角三角形的面積總和是多少呢？

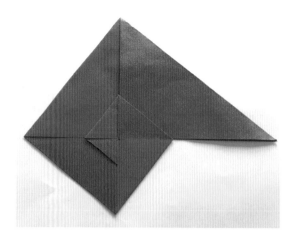

圖 41

這個問題的計算需要再回到「等腰三角形貝殼螺線」。因為圖 41 中任兩個相鄰的相似直角三角形，小三角形與大三角形的對應邊長比，恰好等於最大直角三角形的兩股比 3：4，因此面積比值為其邊長比值的平方 $=\frac{9}{16}$。將之代入等比級數和的公式：$S = \frac{a_1(r^8-1)}{r-1}$，其中 a_1 為其第一個三角形的面積 $= 4\times 3\div 2 = 6$，r 為其公比 $= \frac{9}{16}$，故 $S = \frac{6[(\frac{9}{16})^8 -1]}{\frac{9}{16}-1}$。這個數字的計算結果有些龐大，有興趣的朋友不妨按一下計算機，其值約為 13.58。

我們在這個單元中，介紹了應用相似三角形摺出等比的百轉千摺作品，並進一步應用了高中學到的斜率概念將有限的紙條加長，以完成更精美的作品，不失為利用數學概念以解決摺紙問題的好方法。不曉得各位是否都學會了呢？

註解

註一：本文主要摺法參考自《*Curlicue: Kinetic Origami*》（Assia Brill, 2013）並進一步討論其相關數學知識與延伸摺製方式。

註二：此處的代數推導較為複雜，建議讀者可以自行於模板上註記，列式觀察計算或尋求協助，印象會更為深刻。

藝數摺學

第 十 三 章

來摺三角板吧！

兼談三角形的內心

對應課程：八年級「生活中的平面圖形」、九年級「三角形的三心」
需要材料：色紙

用色紙就能摺出三角板！

李老師小聲說：
「有興趣想深入研究的讀者，可參考 http://www.origami.gr.jp/Archives/People/CAGE_/divide/02.html（原文為日文，可自行點選調整為英文網頁）。」

日本的芳賀和夫先生是位鑽研數學摺紙十分深入的教授，他以在摺紙界受到廣泛應用的「芳賀定理」聞名，國內也曾翻譯過他的著作《摺紙玩數學：日本摺紙大師的幾何學教育》（おりがみで楽しむ幾何図形，世茂出版），裡面提及了許多與數學相關的活動，十分有趣！【註一】其中第一單元〈來摺三角板的三角形吧！〉是個容易完成、適合實作的課程，且可與國中內心課程結合，本章我們就將帶大家完成其中的兩個作品，並探討相關的數學概念。

首先，讓我們先理解三角形的內心性質吧！所謂的內心，指的是「三角形三個角的內角平分線所交會的一點」（如圖1），由於以其為圓心，恰可畫出一個在三角形內部，且與三邊相切的內切圓（如圖2），所以我們稱之為「內心」（即內切圓圓心）。至於為何三條角平分線會交於一點，以及內切圓圓心到此三角形的三邊垂直距離為何會相等（會用到角平分線性質），在此就不贅述，有興趣的話請自行參考國三的「三角形三心」單元。

圖1　　　　　　　　　　　　圖2

而市售的三角板一般會是一個等腰直角三角形（45-45-90度）與一個30-60-90度的直角三角形為一組（如圖3），我們接下來就要分別摺製兩種三角板各一個，並且與真正的三角板比較。

圖3

動手摺等腰直角三角板！

讓我們先製作比較容易的等腰直角三角板吧！首先，請拿一張正方形色紙，並取出左右兩邊中點（如圖4），接著將底部的邊往上摺，使其對齊左右兩邊的中點後攤開（如圖5）。

圖 4　　　　　　　　　　　　　　　圖 5

接著，將上方矩形的左下方直角及右下方直角都摺出角平分線（如圖 6 ～
7）（即 x=45 度）。至此我們會發現，要完成的三角板就在這張色紙的中
央了。

圖 6　　　　　　　　　　　　　　　圖 7

如圖 8，摺出下方矩形的左上方直角角平分線，再繼續如圖 9 向內摺完成
45 度角的角平分線（y=22.5 度）。

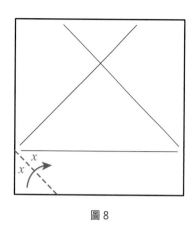

圖 8

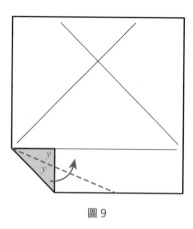

圖 9

如圖 10，將下方的直角梯形向上翻摺成圖 11，接著如圖 12，將右側的
45 度角一樣摺出其角平分線。

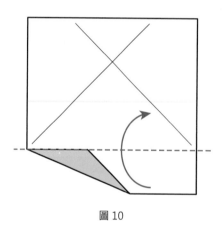

圖 10

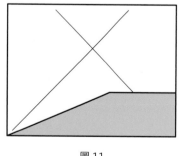

圖 11

圖 12

如圖 13，將完成的 22.5 度角所構造的鈍角三角形向內翻摺，接著如圖 14，摺製我們要完成的直角三角形的外角平分線。

圖 13 圖 14

如圖 15，將左側的等腰直角三角形內摺，即可完成如圖 16 的等腰直角三角形三角板了。

圖 15 圖 16

怎麼樣，是不是很簡單呢？但在往下摺另一個三角板之前，請大家再想一下兩個問題：「這個三角板的邊長與原來正方形色紙邊長的關係為何？又該如何利用邊長關係，計算這個三角板與原來色紙的面積比值？」

第一個問題的答案比較容易理解：由於這個三角板的底邊是由原色紙的邊長垂直向上摺製（見圖 16），所以其斜邊與色紙的邊長是相同的；至於第二個問題則需用到等腰直角三角形的邊長比為 $1:1:\sqrt{2}$，所以如果原色

紙的邊長為 1，則此等腰直角三角形的面積則為 $\frac{1}{\sqrt{2}} \times \frac{1}{\sqrt{2}} \div 2 = \frac{1}{4}$，也就是此三角形的面積剛好占了原色紙面積的四分之一，是不是很漂亮的一個數字呢？

此外，如果我們仔細觀察這個三角板中間互相扣合所產生的摺線，會發現這三條摺痕恰為各角的角平分線，也就是這個三角板的三個角平分線恰交於一點 I，這也就是它的內心，與這個單元要談的數學概念不謀而合！

摺出 30-60-90 度的直角三角板

接著來做 30-60-90 度的三角板吧！首先，我們要先摺出一個 30-60-90 度的直角三角形。根據之前在第五章〈從會考試題談起──正四面體摺紙〉曾提到的，若要摺製一個這樣的三角形，我們要將原紙張的一邊摺至其中垂線上。所以先拿一張色紙，摺出其上下對邊的中點連線後（如圖 17），接著將右下方的直角摺至此中線連線上，並使產生的摺痕通過左下方直角（如圖 18）。

圖 17

圖 18

接著，沿著完成的直角三角形短股將外側的三角形向內翻摺（如圖 19），最後再將其長股外側部份向內翻摺（如圖 20），完成如圖 21，就是我們要完成的三角板大小了。只是這個三角板目前的樣子不是我們所要的（無法互扣），所以還得加工翻開，並如圖 22 將右下三角形的 30 度角摺出其角平分線（即 x=15 度）。

圖 19　　　　　　　　圖 20

圖 21　　　　　　　　圖 22

接著如圖 23，將 15 度角再次內摺，再如圖 24，將外側的 60 度角摺出其角平分線，明顯可以得知 y=30 度。

<div style="text-align: center;">圖 23　　　　　　　　　　圖 24</div>

如圖 25，將摺進來的 30 度角再向內側翻摺，最後再摺製三角板 90 度外側直角的角平分線如圖 26，可以得知 z=45 度。

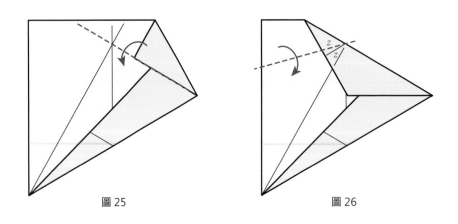

<div style="text-align: center;">圖 25　　　　　　　　　　圖 26</div>

如圖 27，最後將 45 度角內摺並同步插入三角形中心，即可完成如圖 28 的 30-60-90 度三角板了。

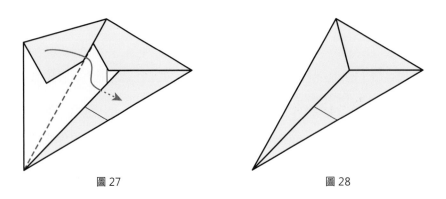

<div style="text-align: center;">圖 27　　　　　　　　　　圖 28</div>

不曉得你在摺的過程，有沒有發覺跟摺等腰直角三角板時的相關處呢？沒錯！由於我們分別摺製了 30、60、90 度的角平分線（x ＝ 15 度，y ＝ 30 度，z ＝ 45 度），且這三條角平分線交於一點，這個交會點恰為其內心，與等腰直角三角板相同！

接著我們來討論這個三角板的一些幾何性質吧！除了在摺製時所產生的 60 度，可以用之前摺正四面體的討論方式推得，還可以討論哪些特性呢？底下提供兩個問題供大家思考：「這個三角形內心與三頂點連線所形成的三個三角形面積比為何？這個三角板與原色紙的面積比值是多少？」

第一個問題比較容易，不過需要用到三角形內心的特性，也就是內心到三邊的距離是相等的，所以由角平分線所分隔的三個三角形的高度相同，我們要比較的只有三個邊長的比，由於 30-60-90 度的直角三角形，三邊長的比恰為 $1:\sqrt{3}:2$，所以我們也可以得到由內心與三頂點連線所形成的的三個三角形面積比亦為 $1:\sqrt{3}:2$。

第二個問題則需要用到一點幾何上的計算。若我們假設原色紙的邊長為 1，根據摺製過程（如圖 19），我們容易看出其長股的長度亦為 1，則短股的長度為 $1 \div \sqrt{3} = \frac{\sqrt{3}}{3}$，故完成的三角板面積 $= \frac{\sqrt{3}}{3} \times 1 \times \frac{1}{2} = \frac{\sqrt{3}}{6}$，因此兩者的面積比值為 $\frac{\sqrt{3}}{6}$。

在完成兩個三角板的作品與面積的比較後，不曉得你覺得若用同樣大小的色紙摺製三角板，哪一個三角板的面積會比較大呢？根據我們剛剛算出來的結果，由於 $\frac{\sqrt{3}}{6} \approx 0.289 > \frac{1}{4} = 0.25$，可以得知 30-60-90 度的三角板會比 45-45-90 度的三角板面積來得大。但有沒有更直觀的方法可以判斷呢？

如果各位還記得上面比較兩種三角板與原色紙面積比值的過程，你會發現 45-45-90 度三角板的斜邊與 30-60-90 度三角板的長股，皆與色紙的邊長等長，難道這是一種巧合嗎？

我們實際把真正的三角板拿來比對，發現真的是這樣（如圖 29）！如此一來，就可以用更簡單的方式來比對兩種三角板的面積大小或比值了。

圖 29

將完成的兩個三角板疊合如圖 30，由於兩個三角板的底部長度相等，我們明顯可以看出 30-60-90 度三角板的高度比 45-45-90 度三角板為高。如果進一步探討其高度比，可以得知其面積比＝高度比＝$\frac{1}{\sqrt{3}}$：$\frac{1}{2}$＝ 2：$\sqrt{3}$。

圖 30

原來我們從小玩到大的三角板居然有這麼神奇的關聯，不曉得你曾發現過嗎？在製作了兩種三角板的收合與內心的關係後，我們還可以進一步探討，其他的三角形是否也可以用同樣的概念來製作三角板？接下來，我們就從最簡單的正三角形來試試吧！

摺個正三角形三角板！

要完成正三角形的三角板，要先製造出一個角度均為 60 度的正三角形。首先我們摺製正方形色紙邊長的二分之一與四分之一連線（如圖 31、32），再固定上方中點，將左上方直角摺至四分之一連線（如圖 33、34），即可做出一個 30-60-90 度的三角形了。

<div style="writing-mode: vertical-rl;">第十三章 ● 來摺三角板吧！──兼談三角形的內心</div>

圖 31　　　　　　　　　　圖 32

圖 33　　　　　　　　　　圖 34

只是為什麼我們這樣摺製出的角度會是 60 度呢？為了解釋這個問題，不妨用筆將摺過來的直角點與右上方直角連線如圖 35，我們可以看出這條連線與摺下來的色紙半邊長根據對稱是等長的，再加上右上方紅線也是色紙半邊長，於是我們可以得知右上方有一個正三角形，每個角都是 60 度，就可

以輕易說明剛剛摺製的角度為 60 度了。

<div align="center">圖 35</div>

接著再摺製目前 30-60-90 度三角形短股的延長線（如圖 36），並且摺製
底部的端點連線後（如圖 37），即可完成一個正三角形（如圖 38）。

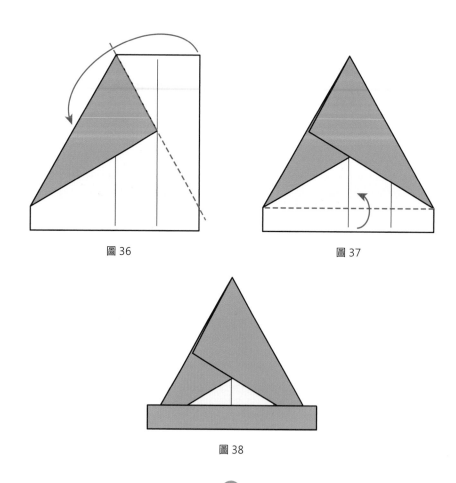

<div align="center">圖 36　　　　　　　　　圖 37</div>

<div align="center">圖 38</div>

在我們繼續往下摺之前，不妨停下來觀察一下，由於正三角形的三心共點（即重心、內心與外心是同一個位置），所以正三角形三角板的內心會位於其底邊上的高的三分之二處。也就是說，若我們將右側左翻的 30-60-90 度三角形，往右反摺出上方 60 度角的角平分線如圖 39 ～ 40 後，其摺痕與長股的交點就是內心位置了【註二】。但是目前看起來，我們的三角板底部的長方形與內心的位置明顯沒有交會處，所以沒辦法像前面摺製的兩種三角板一樣，讓摺紙作品互扣至內心，這個問題要怎麼解決呢？

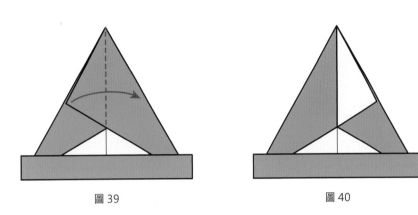

| 圖 39 | 圖 40 |

由於所有正三角形都相似，所以只要把這個正三角形縮小一些，讓底邊可以落於內心，就可以內扣啦！有了這個想法之後，我們先如圖 41 攤開色紙，把色紙的底邊摺至邊長的四分之一處（先摺製兩邊中點，再將底邊摺至兩邊中點後還原如圖 41 ～ 42），看到上方較小的正三角形（如圖 43 紅色三角形處），就是我們所要摺製的三角板大小了。

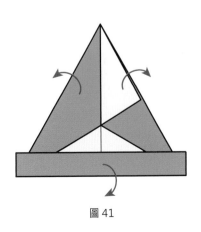

圖 41

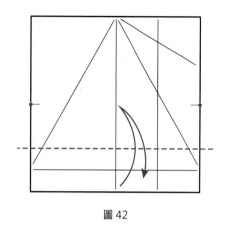

圖 42

圖 43

接著，仿照剛剛摺製另外兩個三角板的過程，先將底邊翻回，再摺出頂角
右側 60 度角的平分線（如圖 44），並接著將摺好的三角形整片內摺（如
圖 45）。

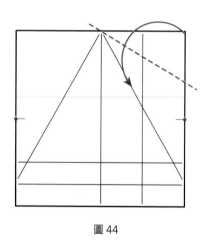

圖 44

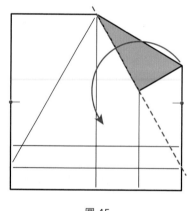

圖 45

摺出右側底角的外角平分線得到 60 度（如圖 46），續摺出此 60 度角的
平分線（如圖 47），接著就可以將下方的長方形上翻（如圖 48），看到
這個正三角形兩條角平分線所交會的內心 I 點了（如圖 49）。

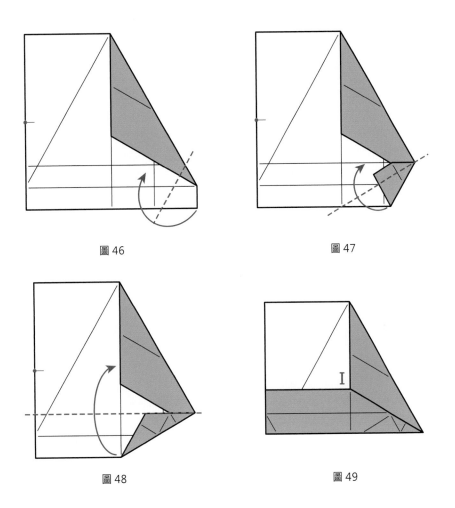

圖 46

圖 47

圖 48

圖 49
最後，我們摺製左下方第三個 60 度角的外角平分線，先摺出 60 度角（如圖 50），接著將此 60 度再摺製其角平分線（如圖 51），即可將此角外側的 30-60-90 度三角形沿正三角形的右側邊長內摺（如圖 52），就可得到正三角形三角板了（如圖 53）！

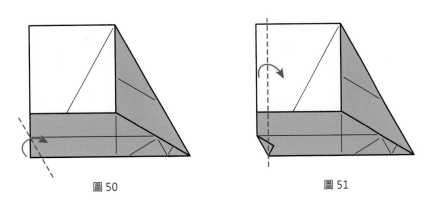

圖 50

圖 51

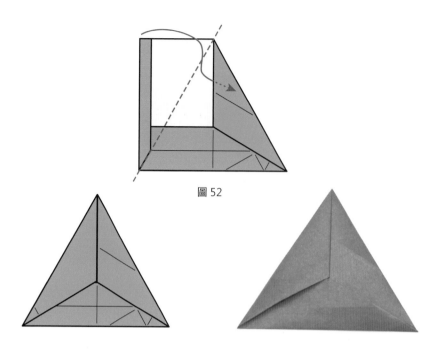

圖 52

圖 53

這個單元我們學習了兩種基本款的三角板摺製方式，理解其數學知識的應用與特性，接著用內心的概念再摺製了一個正三角形的三角板。有興趣的讀者可以參考這種概念與方法，同樣摺出其他特殊或非特殊三角形的內心（如圖 54），完成專屬自己的特殊三角板！

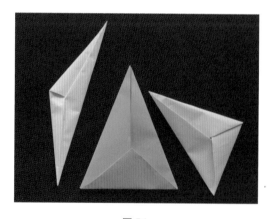

圖 54

註解

註一：相關課程的延伸內容，也由國內各地的數學老師於線上討論共備，整理於 Facebook「藝數摺學」社團，有興趣的可以自行下載參考。

註二：相關數學概念知識，有興趣的讀者請自行參閱國中數學教材或相關網頁介紹。

後記與致謝

從十二年前的一場研習開始，連續申請了十年教育部的科教計畫，我從事摺紙課程研發已經超過了十年。由於我與摺紙的淵源來自於研習，感念於此我也至全台各地進行分享，並於本校的數學科網站「林中生命藝數殿堂」提供檔案下載，希望好的課程讓更多的老師知道、參與；此外，我也在網路開設群組帶著老師們進行定期或專題式線上共備，進而製作簡報、學習單、書寫文章，期待產出更優質的教材，讓更多學生受惠。四年前，我成立了「藝數摺學」Facebook 公開社團，讓大家分享成果進行互動，也讓我們的教材更加豐富多元，社團人數蒸蒸日上，朝萬人邁進。

> 感謝給予我時間與空間的家人，讓我放心在課程設計與研發上；
> 感謝鼓勵我進修與分享的長官，讓我專心在教學創新與推動上；
> 感謝陪伴我成長與提昇的夥伴，讓我用心在資源利用與整合上；
> 感謝促成我改變與持續的貴人，讓我甘心在認真投入與奉獻上。

藉由老師與孩子的正向回饋，讓我們知道這條路的方向是正確的；而各學校老師們的改編課程與分享，也讓我們看到數學與其他科目結合的可能性；從學生的作品與投入，更看到了創意的多樣化與堅持的可能性，原來數學也可以有不同樣貌呈現，不是只有枯燥的解題而已。

此次成書有賴王儷娟、常文武、連崇馨與彭良禎四位老師全書審訂以及六個主題共十二位老師（於書末附上大名）的協助；並感謝所有一口答應協助撰寫推薦序或掛名推薦的老師與朋友們，有了你們的美言與加持，相信定能吸引更多讀者，使這本書發揮更大的效益，嘉惠更多學子。感謝林福來、洪萬生、曹博盛、施皓耀、游森棚教授持續帶領我對數學教育有不一樣的想法；感謝李國偉、許志農、陳明璋、賴以威教授讓我看到數學與其他領域結合的可能性；感謝數學咖啡館彭甫堅老師給我足夠的空間與平台，得以發揮我的影響力；也謝謝賴禎祥、洪新富、蘇蘇老師與台灣摺紙協會

會長張燕鐸先生對於我在摺紙上的啟發與活動辦理的支持。

謹以此書獻給我的母親、太太與兩個小孩，原來你們看我玩了十年的摺紙也可以寫成書了！也藉以答謝一路上鼓勵、栽培與支持我的陳昭地老師，以及總在學校行政事務上給予我最大空間與肯定的林口國中校長、主任、組長與社群夥伴們，也謝謝創藝文化基金會這三年來協助社團辦理近四十場超過一千五百人次的教師培訓，讓老師與學生們直接受惠。

我想這本書只是一個開始，接下來我們會持續與各學校、輔導團與民間團體合作，辦理教師實作工作坊或學生營隊課程，培訓更多投入實作且願意分享的種子教師。而藉由社團分享與互動，將使得每個單元更加豐富，老師們便於使用，學生們樂於學習；也期待我們能設計更多跨領域學習課程，讓學生有感，知道數學如何應用，將其寫成文章、教案或下一本專書。

數學家華羅庚曾經說過：「數缺形時少直覺，形少數時難入微。」希望藉由本書的十八堂課程，能讓你感受到數形合一的美好，進一步了解數學的實用性，與我們一起看到了「藝數摺學」的美好！

李政憲

本書感謝以下老師協助審訂校對：

主題一：台南文賢國中高國祥老師、新竹康乃薾中小學呂安雲老師
主題二：桃園東興國中鍾元杰老師、台北內湖國中翁倏雄老師
主題三：台中文華高中林勇誠老師、台北中正高中許雯琇老師
主題四：台北麗山高中洪明譽老師、台中二中吳惠美老師
主題五、六：高雄楠梓國中顏敏姿老師、屏東女中陳哲成老師、內湖高中蔡麗琇老師
全書審訂：鳳山高中連崇馨老師、師大附中彭良禎老師、仁德文賢國中王儷娟老師、上海復旦大學常文武博士

藝數摺學

18堂從2D到3D的「摺紙數學課」，讓幾何從抽象變具體，發現數學的實用、趣味與美

臉譜 數感 FN2006

作　　　者	李政憲
總 經 理	陳逸瑛
編 輯 總 監	劉麗真
責 任 編 輯	謝至平
行 銷 企 畫	陳彩玉、朱紹瑄、薛綸
封面、內頁設計	陳文德
製 圖 協 力	馮議徹
排　　　版	漾格科技股份有限公司

發 行 人　涂玉雲
出　　版　臉譜出版
　　　　　城邦文化事業股份有限公司
　　　　　台北市中山區民生東路二段141號5樓
　　　　　電話：886-2-25007696　傳真：886-2-25001592
發　　行　英屬蓋曼群島商家庭傳媒股份有限公司城邦分公司
　　　　　台北市中山區民生東路二段141號11樓
　　　　　客服務專線：886-2-25007718；2500-7719
　　　　　24小時傳真專線：886-2-25001990；25001991
　　　　　服務時間：週一至週五上午09:30-12:00；下午13:30-17:00
　　　　　劃撥帳號：19863813；戶名：書虫股份有限公司
　　　　　讀者服務信箱：service@readingclub.com.tw
　　　　　城邦網址：http://www.cite.com.tw

香港發行所　城邦（香港）出版集團有限公司
　　　　　　香港灣仔駱克道193號東超商業中心1樓
　　　　　　電話：（852）2508-6231　　傳真：（852）2578-9337

馬新發行所　城邦（新、馬）出版集團
　　　　　　Cite（M）Sdn. Bhd.（458372U）
　　　　　　41-3, Jalan Radin Anum, Bandar Baru Sri Petaling,
　　　　　　57000 Kuala Lumpur, Malaysia.
　　　　　　電話：+6(03)-90563833　傳真：+6(03)-90576622
　　　　　　電子信箱：services@cite.my

初 版 一 刷　2019年9月
初 版 八 刷　2021年9月

ISBN　978-986-235-777-4

售　　價　*520*元
（本書如有缺頁、破損、倒裝，請寄回更換）

國家圖書館出版品預行編目資料

藝數摺學：18堂從2D到3D的「摺紙數學課」，讓幾何從抽象變具體,發現數學的實用、趣味與美 / 李政憲著. -- 一版. -- 臺北市：臉譜出版：家庭傳媒城邦分公司發行, 2019.09
面；公分. --（數感；FN2006）
ISBN 978-986-235-777-4(平裝)

1.數學遊戲 2.摺紙 3.幾何作圖

997.6　　108013807